大家一起來學禪繞畫

6週圖解練習、200個圖樣與範例，保證學會

ONE ZENTANGLE® A DAY:
A 6-WEEK COURSE IN
CREATIVE DRAWING FOR RELAXATION,
INSPIRATION AND FUN

大家一起來學禪繞畫

6週圖解練習、200個圖樣與範例,保證學會

ONE ZENTANGLE® A DAY:
A 6-WEEK COURSE IN
CREATIVE DRAWING FOR RELAXATION,
INSPIRATION AND FUN

禪繞畫認證教師

貝卡・克胡拉(BECKAH KRAHULA)著

台灣首位禪繞畫認證教師

蘿拉老師審定

金黎晅譯

遠流出版公司

大家一起來學禪繞畫

6週圖解練習、200個圖樣與範例，保證學會

One Zentangle® A Day:
A 6-Week Course In Creative Drawing For Relaxation, Inspiration And Fun

作者　　　　貝卡·克胡拉（Beckah Krahula）
譯者　　　　金黎旼
編輯　　　　陳希林
版面構成　　張凱揚
封面設計　　李東記
行銷企畫　　劉妍伶

發行人　　　王榮文
出版發行　　遠流出版事業股份有限公司
地址　　　　104005 台北市中山區中山北路一段11號13樓
客服電話　　886-2-2571-0297
傳真　　　　886-2-2571-0197
郵撥　　　　0189456-1
著作權顧問　蕭雄淋律師

2022年2月1日　二版一刷
定價　新台幣320元（如有缺頁或破損，請寄回更換）
有著作權·侵害必究
ISBN 978-957-32-9283-8
遠流博識網 http://www.ylib.com E-mail: ylib@ylib.com

國家圖書館出版品預行編目(CIP)資料

大家一起來學禪繞畫：6週圖解練習、200個圖形與範例,保證學會/貝卡.克胡拉(Beckah Krahula)著；金黎旼譯. -- 二版. -- 臺北
市：遠流出版事業股份有限公司, 2022.02
面；　公分
譯自：One zentangle a day : a 6-week course in creative drawing for relaxation, inspiration, and fun.
ISBN 978-957-32-9283-8(平裝)
1.繪畫技法 2.禪繞畫
947.39　　　　110014299

【推薦文】

禪繞畫是一種簡單易學的畫圖方式，經過練習，就可以順利畫出美麗的圖樣。在畫圖進行的過程當中，帶來撫慰心靈、紓壓放鬆的效果，因此在西方國家，稱它為一種冥想的藝術形式。

許多人有冥想、打坐的經驗，這些是需要指導與長時間的練習，同時需要一個悠靜的環境，才能達到某種境界。而禪繞畫可以在短時間內，就達到一種放鬆愉悅的境界。最奇妙的是，禪繞畫可以是任何人、任何時間、任何地點、任何物品上，都能執行的簡單過程。

本書作者貝卡，從事於混合媒材藝術工作30年以上。她曾經為美國著名的手藝電視節目編寫教案，並巡迴各州教學，直到她累倒在醫院，才認識了禪繞畫。貝卡被疾病困在醫院的階段，只有手部還能活動。於是，一枝筆、一本素描本，讓貝卡專注於禪繞畫，排遣了醫療的不適與漫長的臥床時間。

病癒之後，貝卡積極成為禪繞畫認證教師，並發揮編寫教案的專長，出版了本書。貝卡設計了6週的教案，引用了60多個禪繞官方圖樣，搭配其他認證老師發展的圖樣範例，詳細分解繪圖步驟，教導讀者學習佈局設計、層次加強、黑白對比、色彩添加等要項。

作者除了教導圖樣的變化使用之外，也將本身混合媒材的專長，與禪繞畫結合，讓讀者了解禪繞畫有許多變化的可能性。貝卡也鼓勵讀者，透過學習，最終可以找到有自我風格的禪繞畫風。

在本書的最後一章，有數位禪繞認證教師的作品，提供讀者多元的範例。禪繞認證教師是一個協力互助的團體，當一位教師出書時，就會有其他教師鼎力相助，讓本書作品更豐富。

我的一位好友葛笠詩，是一位博學多聞的讀書人，這兩年在花蓮認養稻寶田地，學習當一位可以分出五穀的幸福農。她跟我分享這次到花蓮插秧，被分配整理稻子的故事。她一個人獨自整理滿坑滿谷、留待育種的稻子，一根一根將稻葉拔除，桿上只留下稻穗，從白天做到晚上，第二天清晨起床後，繼續重複同樣的動作。本來覺得無聊極了，一直讓她重複做拔稻葉的事。然而，做了幾小時之後，她在拿起每一根稻子的時候，竟然有了一種手感。一拿就知道這根稻子好不好。豐盈長穗的稻子重量顯然不同，一拿起來，就有種特別的垂墜感。左手的神經傳輸到大腦，出現的訊息是：『哇哦! 這個好，棒透了!』。田地的主人阿貴說，這是要多年經驗的老農，才懂得挑撿出最佳育種的長穗。原來手感可以透過不斷練習培養。

學習禪繞畫也是一樣，不需要畫圖的基礎，只要照著貝卡的教導，每天花三十分鐘練習，四十二天之後，你就會成為有手感的禪繞畫家。

<div style="text-align: right">

蘿拉老師
台灣第一位禪繞畫認證教師

</div>

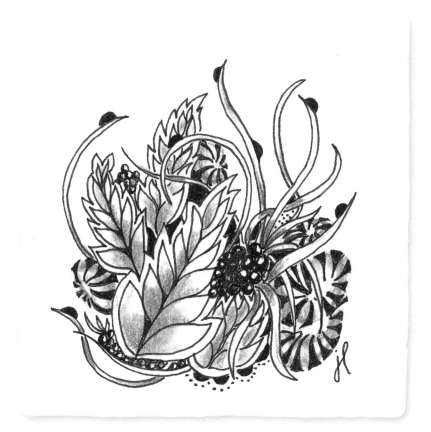

目錄

禪繞畫的由來

禪繞畫的創始者是芮克·羅伯茲和瑪莉亞·湯瑪斯。芮克是禪繞畫中的「禪」，瑪莉亞則是禪繞畫的「繞」。芮克曾從事過五花八門的職業，像是計程車司機、高科技產品業務與經銷人員、金融分析師、投資人、美式長笛的設計師，也是創意工作者、作者、錄音師，還做過多年的僧侶。瑪莉亞則是一位名聲顯赫的字體設計師和公司經營者，她是Pendragon Ink的老闆，這間公司位於美國麻州，主要經營客製化文具與設計。

禪繞畫融合了瑪莉亞的藝術背景與芮克的冥想經歷。有一天，芮克在看瑪莉亞工作，注意到瑪莉亞集中心力的狀態，讓她能夠全神貫注進行創作。他們討論後，發現瑪莉亞在創作時所經歷的，和芮克在冥想時的體驗如出一轍。於是，他們共同創造出一系列的步驟，讓所有人都能用重複的圖樣來畫美麗的圖像，同時達到一種放鬆的狀態。當每個人用細致的線條重複畫圖形時，將會專注於每一筆上，而轉變原本的注意力，使意識集中專注，在這樣的意識狀態下，心智、直覺和知識都能迅速、精確、且不費吹灰之力地共同運轉。他們倆將此稱為一種「冥想的藝術形式」。

芮克和瑪莉亞所說的這種冥想藝術形式，很多藝術家和運動員會描述為「屏氣凝神」；瑜伽教練可能稱為創造「神聖空間」；有些人則會說是「放鬆的專注狀態」。禪繞畫不僅僅是一種藝術創作，還可以幫助我們舒緩每天繁忙生活所帶來的壓力。研究指出，這類創作活動可以讓人集中心力、激發創意、改善情緒、舒緩壓力，同時也可以調節生氣時的情緒。對於日常生活中需要應付各種複雜訊息的人來說，練習禪繞畫可以重啟大腦運作，效果就好像你打個盹，醒來之後神清氣爽一樣。禪繞畫可以讓人透過畫點點、設計圖樣、手繪線條，以及畫畫所需運用到的手眼協調能力來獲得自信。

每天只要花半小時畫禪繞畫，就能帶來很大益處。此外，禪繞畫不需具備任何畫畫技巧；禪繞畫也不必用到很多工具、空間或其他專業能力。每個人隨時隨地都可以畫禪繞畫，不需任何藝術創作背景就能勝任。禪繞畫適合每一個人。

2008年，我以藝術家的身分，計畫在47週內前往不同的城市授課。我第一次上場，是在一個國家藝術年會上。這樣的活動總是比較傷腦筋，因為上課的人數眾多，時間又有限，無法照顧到每個人。

當時我上課的活動範圍很有限，因為麥克風線長約3公尺，末端被固定在牆壁上，我受限於這條線，只能在教室前方活動；而線的另一端固定在我的身後，我幾乎只能走到第一排。當我站在那裡，如困獸一般，等著課程開始時，我看到帕蒂‧歐拉，她是皇后印刷公司的老闆，她正在講義上畫一些東西。她的畫很漂亮，我告訴她我不曉得原來她這麼會畫畫。她回答說：「這是禪繞畫。我的客戶都很喜歡。」她畫了一個圖樣給我，答應我，等我過幾個月去她的店裡教課時，給我看更多的圖樣。那堂課進行得很順利，接下來的幾週異常忙碌，我早就把禪繞畫拋到腦後。

時間快轉到兩個月後。某天，我在醫院的恢復室中醒過來。我知道那個要命的疾病又發作了。當我開始進行治療時，我把繁忙的工作都暫時停下來。之前發病時受了不少折磨，因此我知道即將要面臨什麼，這使得我非常不安，很難控制自己的情緒。

我躺在醫院的病床上，身上插著各種管子，讓我無法亂動。我感覺坐困愁城，於是想起之前那個年會、帕蒂，還有她的畫，我想那樣的畫也許可以讓我的手有點事情做。我不需要有太多的工具，而且在有限的空間裡就可以進行。由於這畫的尺寸很小，而我的注意力無法維持太久，行動又受限，看來是個轉移注意力的絕佳活動。起初我想不起來這畫的名稱，不過我的朋友和家人不久就幫我想起來了：禪繞畫。

關於這張禪繞畫的畫法請參見第81頁。

他們在網路上找到關於禪繞畫的資料，然後全部列印出來給我，還幫我帶來一些筆和一本素描簿。

開始畫的第一天，我很驚訝時間就在「塗塗畫畫」中飛快過去了。從那天起，我便用畫禪繞畫來打發預約、檢查、手術、住院和治療的時間。禪繞畫真的很容易就可以上手，畫的面積雖小，但能讓我在煩悶時有事可做。沒過多久我就發現，幫助我熬過病痛的，不是只有這一步步循序漸進的畫畫過程。其他病友經常問我在做什麼，我就拿給他們看。後來，我還會多帶一些紙磚和筆給他們。一天，一個病友說：「難怪我每次看到妳的時候都這麼平和、樂觀，每個人住院時都應該來畫這個。」

我很快意識到，如果畫禪繞畫可以幫助我度過最難熬的時光，那一定也可以為那些最好的時光增添光采。當我痊癒並返回工作室後，我用禪繞畫取代了之前讓我集中精神的隨意塗畫。在10到20分鐘內，我就可以全神貫注，蓄勢待發、準備好投入眼前的工作。在過去32年的藝術家生涯中，我從未找到一種那麼快就讓自己「進入狀況」的方法。對我來說，這意味著一種專注狀態，讓大腦中掌管直覺和思考的區域能夠和諧運作。創作禪繞畫的過程是一種絕妙的體驗。禪繞畫這種美妙的抽象藝術能豐富一個人的生活，增進繪畫技巧，有益身心。現在有很多研究都證實了這類冥想式藝術創作的益處：透過類似小憩一般的重新調整，能安定內心，提高訊息的接受量，提升專注力，並

釋放壓力。現在我發出的每一封email中，都會以這樣的話語結尾：「繼續創作吧，這將改變你的生活。」創作不僅僅為我們的生活加添一份美好，還可以幫助我們改善人生的態度和擴展視野。

黑色禪繞畫本身獨具一格，優雅別致。

禪繞畫是一種小型的抽象藝術作品，由一些無任何特殊意義的圖樣創作組成，通常畫在8.9公分×8.9公分大小的美術紙上，這種紙我們稱為「紙磚」。紙磚的尺寸讓創作者可以在相對較短的時間內完成。禪繞畫通常是使用針筆或鉛筆來創作。在禪繞畫中沒有對錯之別，所以也就不必用到橡皮擦。如果你不喜歡自己畫的某些線條，不妨把它們看做是一個契機，可以另外創作新的禪繞畫，或者你也可以用一個慣用的舊圖樣進行改造。

禪繞畫需要畫的人一筆一筆慢慢畫，當全貌最後在眼前展開時，都會感到眼前一亮。禪繞畫是一種少數你事先不會刻意規畫的藝術形式。對於最終成品，你不會先有任何期許或預設的目標，所以也不會擔心無法畫出預想的作品，或是因為預期過高而失望。因為沒有刻意規畫，所以每一次下筆都不會有讓人分神的因素。隨興勾勒禪繞的線條，往往會畫出意料之外的圖形。

畫禪繞畫的過程會教導我們怎樣自然地讓直覺來掌控大局，所以，假使你不知道下一步該畫什麼也不要緊。畫畫的過程會引導你從各個角度去審視作品，讓你看到一幅作品的各種可能性；而隨著作品逐漸成形，你也會察覺到，什麼時候需要做出決定進行調整。若是堅持要按照規劃來畫，會喪失畫出渾然天成的作品的機會。遵循著規畫來畫，容易使作品看起來呆板、僵硬，或缺乏整體性。而一旦你掌握了禪繞畫的精髓，就能夠一邊畫一邊輕鬆地自由發揮了。

禪繞畫最神奇的一點是，它就像人生一樣，永遠是一直前進下去。在畫的過程中，細心勾畫的神來一筆永遠不嫌多；永遠有新的圖樣等著你學習或是創造，讓你得以掩飾或修改自己覺得不好的地方。就像人生一樣，當我們在改善一個不甚滿意的地方時，學到的東西總是最多。我常常在畫的時候不太喜歡某個地方的線條，畫完後覺得不滿意。但過一陣子，回過頭再看，我發現其實自己還滿喜歡的，已經不會去注意前幾天我在意的那幾處線條了。記住，永遠有新的作品等待我們去創作，每一次創作都是一次學習的機會。要為尚未完成的生命課題下定論是不可能的，同樣地，我們也無法評斷一幅只完成一半的禪繞畫。我總是告訴學生：「每幅作品都會經歷畫得不好看的階段。關鍵就是要堅持畫完。」每次在畫的時候，都要將所有的期待、批評和比較都拋在腦後。每幅禪繞畫作品都是獨一無二和與眾不同的。有些看起來很漂亮，有些則是自成一格、動感十足、栩栩如生，或者色調對比感強烈。每幅作品都有各自的優缺點，把它們放在一起，可以組成屬於自己的禪繞畫組圖。最重要的是，每天都要畫禪繞。

禪繞畫所需的用具

畫禪繞不需要準備很多的工具，但要盡量選用品質好的用品，因為你的作品值得，而且優質的用具能讓你的作品脫穎而出。如果隨便拿一張紙來畫，很可能會因為這張紙無特別之處，我們也就不去在意出來的品質如何。鬆懈與不在乎會讓作品看起來雜亂無章和漫不經心。但當我們拿起一張高品質的美術紙時，我們的感官會被紙張的觸感喚醒，注意力會特別集中。我們會去玩味紙張的厚度、質地，以及觸摸時或是放在桌上時所呈現出的美感。我們的注意力會從周遭的世界轉移到眼前要畫的東西上面。因為

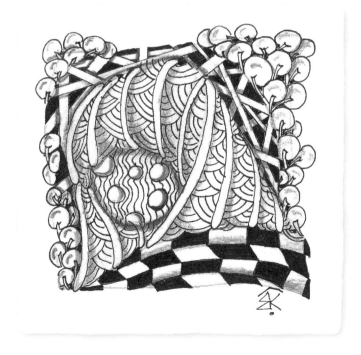

請參見第30頁來練習畫這幾個禪繞圖樣。

這張紙本身有價值，我們也會特別注意自己畫的每一個筆和眼前的這幅作品上。

紙磚

禪繞畫一般都創作在8.9×8.9公分大小的紙片上面，這是禪繞畫的少數規則之一。禪繞畫官方最初使用的禪繞畫紙磚很厚，並且帶有毛邊，出產於義大利，也就是法布里諾（Fabriano）這個牌子的提耶帕羅（Tiepolo）版畫紙，這間公司已經有300多年的造紙歷史。提耶帕羅版畫紙被全世界的版畫家廣泛使用，重240磅，質地較厚，紙張表面有明顯的紋理。

我記得自己第一次收到禪繞畫的紙磚時很驚訝，因為我通常會選擇表面比較光滑的紙作畫。當我坐下來畫自己的第一幅禪繞畫時，很快就察覺到選擇這種紙是相當睿智。這種版畫紙上有凹凸的質地，能夠讓人在畫的時候將速度放慢，因此在勾畫每一筆時，可以更準確地控制手中的筆。

如果你所使用的紙磚背後有一個有紅色的正方形，旁邊印有「Zentangle」字樣，那麼你使用的就是官方的禪繞畫紙磚，紙磚的背後應該還會印有兩條直線。紙磚可以透過當地的禪繞認證教師或www.zentangle.com網站購得。若是想自己做禪繞畫紙磚，我建議可以到美術用品店購買高級的全開美術紙，選厚一點的紙為佳。比起在網路上購買，到美術用品店可以讓你親身感受紙張表面的質感以及它的厚度。先量好尺寸，然後把它裁剪成紙磚的大小，接著用櫻花牌代針筆(005號)，在紙磚的背面畫出兩條長3.8公分的直線。如果每天都要畫的話，可以先準備75到100張紙磚。你也可以用紙磚畫禪繞延伸創作。

黑色紙磚

這種紙磚也可以透過禪繞認證教師或前述的網站購買。也可以將黑色的圖畫紙剪裁成和禪繞紙磚一樣大小，自己做紙磚來畫。10張應該就綽綽有餘。

圓形紙磚和藝術家交換卡片(ATC)

圓形紙磚的大小為直徑11.4公分，紙張為自然的白色；而藝術家交換卡片的大小是6.4×8.9公分，很適合畫禪繞延伸創作，顏色則有黑跟白。圓形紙磚和藝術家交換卡片可以透過禪繞認證教師或在網路上購買。如果你想自己製作，請用跟紙磚一樣的紙來做。要自製圓形紙磚，可將圖畫紙剪成直徑為11.4公分的圓形；如果要自製藝術家交換卡片，則是將圖畫紙剪裁成6.4×8.9公分大小的卡片。然後用櫻花牌005號代針筆在每張紙磚上或卡片背面畫出兩條長3.8公分的直線。準備10張藝術家交換卡片和6張圓形紙磚就應該夠用了。

法布里諾水彩紙

在美術用品店或網路上可以購買到這種紙張的全開尺寸。把禪繞圖樣畫在其他尺寸紙張上的作品叫做禪繞延伸創作。非常建議大家買全開尺寸(55.9×76.2公分)，這樣可以根據實際的創作需求，剪裁成需要的尺寸。

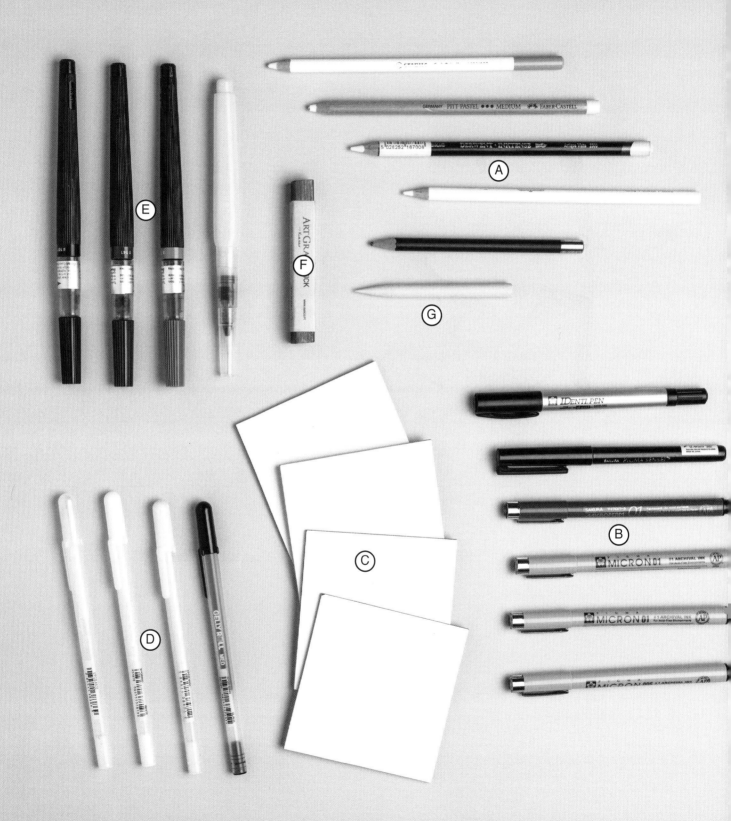

針筆

你可以選用型號為005、01和05號的櫻花牌筆格邁代針筆。禪繞畫一般是用01號的櫻花牌筆格邁代針筆來畫，它可以畫出優美的深色以及黑色的連續線條。在使用這種代針筆時，微微施力便可，若是用力過猛會損壞筆尖和筆。拿筆在紙面上畫時，雖然可能會覺得紙張的紋理讓筆尖畫起來稍稍拖滯不順，但筆尖應該仍舊能來去自如地滑動。保持輕鬆握筆的姿勢，這樣筆尖才不至於承受過大的壓力。不用時要蓋緊筆蓋，以便延長針筆的壽命；筆蓋蓋好時，你會聽到「喀」一聲。這些筆可以成套購買，也可以單獨購買。若是作品畫面上大部分已經塗上其他顏料（如：油彩、蠟筆等），則可以選用櫻花牌的Pigma Sensei 03號的針筆。

使用黑色紙磚創作禪繞畫時，可以用櫻花牌白色和黑色的水漾筆、白色的粉彩筆或白色的釉彩水漾筆。

2H鉛筆、2B鉛筆以及削鉛筆機

繪圖鉛筆是根據筆內含鉛的軟硬度編號的。2H鉛筆的筆芯比2B鉛筆來得硬，顏色比2B鉛筆來得淺。你可以買一個簡單的削鉛筆機。在畫完禪繞畫的圖樣後，常會用鉛筆勾畫陰影，但是筆尖必須夠尖，才能畫好陰影。

美國General鉛筆公司出產一種白色炭筆，可用於黑色紙磚上。你也可以使用一般白色粉彩色鉛筆、Stabilo Carb Othello型號為1400或400的白色粉彩色鉛筆，或Koh-I-Noor Triocolor 31號的白色色鉛筆來畫。

素描簿

素描簿是每天練習禪繞畫的必備品。要先確認素描簿的紙張夠厚，可以用針筆畫卻又不會滲到下一頁。素描簿的大小也要適中，有時我們需要隨身帶著一本素描簿，便於我們在發現新圖樣時畫下來。當我們得一邊拿著素描簿一邊作畫時，橫著拿是最方便的。我個人比較喜歡用10.2×10.2公分或12.7×20.3公分大小的素描簿。如果素描簿的尺寸過大，要隨身攜帶就會很不方便。

小張的布里斯托牛皮紙

布里斯托牛皮紙的表面光滑，非常適合使用鉛筆、針筆、色鉛筆或麥克筆來畫。

按照順時針順序依次為：（A）各式各樣的白色粉彩色鉛筆；（B）櫻花牌Identi pen筆、櫻花牌筆格邁Sensei針筆、油性代針筆，紅色、黑色01和005型號的櫻花牌代針筆；（C）紙磚；（D）櫻花牌水漾筆；（E）Pentel(飛龍牌)彩色自來水筆組；（F）Art-Graf牌水溶性炭筆（G）紙筆

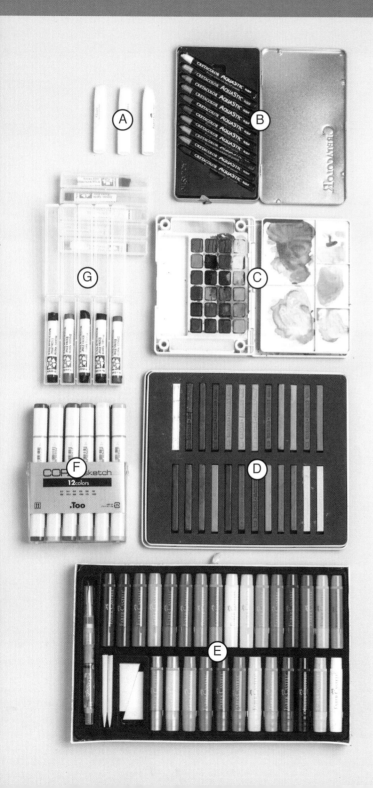

畫禪繞延伸創作所需的工具

水漾筆

水漾筆種類繁多，我主要用的是櫻花牌的水漾筆。櫻花牌是生產水漾筆和墨水的龍頭公司，產品品質穩定，幾乎可以用在所有紙張上，就連光滑、防水的表面或是照片也不例外。我喜歡櫻花牌所有成套推出的產品。其中水漾筆系列，有許多漂亮的顏色，能畫在各種材質上。粉彩筆系列的顏色比較不透光，在黑色和白色的紙張上可以呈現出很棒的效果。月光、金屬色、金色陰影以及銀色陰影系列在黑色和白色的紙上都有很好的效果。水漾筆的顏色透明度最高，接著是星塵系列，有非常好的金屬質感效果。你可以買一兩套或者單獨購買，搭配一套屬於自己的水漾筆組。選購前，最好先確認其中一些筆可以同時畫在淺色和深色的紙上。

Pentel中性色自來水筆組

這個系列有黑色、灰色和深褐色，筆頭是水筆，在家中和戶外使用皆宜。顏料用完時，可以買筆身替換。這種筆可以畫出很棒的淡彩作品。

小型水彩顏料組

本書使用的水彩顏料有兩種：Daniel Smith公司生產的水彩顏料，以及櫻花牌的Field Sketch Box。櫻花牌的這個系列有12色、18色跟24色的組合，可供入門者選擇，畫出來的顏色相當鮮豔。這個組合中有一枝水筆，筆管中可存水，不管是在戶外或是在家創作都相當方便。

順時針方向依次為：（A）打底劑、凝膠劑、輝柏的水漾筆；（B）Cretacolor水性粉彩筆；（C）櫻花牌隨身水彩組；（D）Derwnet的水墨色塊組；（E）輝柏的Gelato冰淇淋口紅筆；（F）Copic麥克筆；（G）Daniel Smith水彩棒。

冰淇淋口紅筆（Gelato）

這是輝柏的不透明油畫棒組，可以跟水、凝膠劑、無光澤或是有光澤的媒材、打底劑混合使用。它可用在紙張和布料上。Finetec的Gold Gouache組有好幾種金屬色。

Aquatone水溶性水彩棒

這種水彩棒沒有棒的部分，覆蓋性佳，一組有24色，色彩鮮豔、不易褪色。可以單買，所以你可以自由選擇你所需要的顏色和數量。你也可以選用櫻花牌Koi水彩自來水筆。

Inktense水墨色鉛筆

這種色鉛筆兼具淡彩線條與銳利針筆線條的效果。不管乾畫或是用畫筆濕畫，都會呈現出半透明的鮮豔顏色。你可以一整套或單枝購買。乾畫上去後不會掉色，用在布料上呈現出的效果頗佳。

水性蠟筆

水性蠟筆畫起來就跟蠟筆一樣，但是可以乾濕兩用，畫出漂亮的顏色。本書中使用的是卡達牌的筆。你可以整組或是單枝購買。如果是單買，要記得放在塑膠鉛筆盒中，因為這種筆的質地柔軟，很容易讓接觸到的東西沾上顏色。

水性粉蠟筆

水性粉蠟筆畫出來的效果跟蠟筆相似，但質地不太一樣。這種筆的乳狀質地讓它的顏色在乾畫的狀態下很容易混合。也可以濕畫，變成鮮豔的水彩顏料。本書中練習使用的是Cretacolor這個牌子的筆。

Copic Sketch麥克筆

這種麥克筆其中一頭是毛筆，另一頭是鑿形的，有很多美麗的顏色，用途很廣。不用時將筆蓋蓋緊，就可以使用很久。你可以買一整套或是單獨購買。可以先從較小組的12色入手，或者先買3原色和3間色的筆，以及一枝調色筆。或者還可以買Copic麥克筆的專用噴槍組，使用後非常方便收拾，如果想換顏色，只要換掉麥克筆就可以了，是我最喜歡的用具之一。畫陰影時我用的是Derivan的液體鉛筆（筆芯是3號灰）以及ArtGraf的水溶性炭筆。

Ampersand黏土板

這是由黏土製成的硬板，尺寸為8.9×8.9公分，每包4塊。黏土板也有跟藝術家交換卡片一樣大小的尺寸，很適合用來創作混合媒材的禪繞延伸創作。如果手頭上有一套8.9×8.9公分的黏土板，或是一套藝術家交換卡片尺寸的黏土板會很方便。

雲母可以在一些美術用品店或Dan Essig網站上買到。本書中教授的禪繞畫技巧，比較適合選用淺色的。也可以試試Susan Lennart的ICE樹脂或Gel Du Soleil的樹脂。

此外，你還會需要：

・一片8.9×8.9公分大小的壓克力板。寬度是其次，重要的是厚度，厚度至少應該有3.2毫米。

・阿拉伯膠（與水彩顏料混合使用）和一個小罐子。

・一個量角器（可以固定鉛筆的）。

只要帶著紙磚、鉛筆以及針筆，不管身在何處，都能畫禪繞畫。我常在包包裡放著一小套用具包，以便在靈感來了、需要調整情緒或緩解壓力，或是想要打發無聊時可以隨時來畫。隨時隨地畫禪繞，可以讓人以輕鬆態度面對生活大小事，並為每一天增添一些美感，但這並不是學習這種藝術的理想方式。

若想從禪繞畫中獲得最大的益處，你需要有固定的時間和空間，讓你可以每天花30分鐘來畫禪繞畫。你不需要有一間工作室，只要有一個你喜歡的空間就可以了。但要確保那裡採光良好、有一張畫畫用的桌子或堅硬的表面、有一個可以安坐的地方。這個空間應該是一個能免於被打擾的地方。播放背景音樂有助於蓋過不時會出現的噪音干擾。請選擇可以讓人放鬆身心、但保持精神集中卻不會昏昏欲睡的音樂。

禪繞畫是從在紙磚上畫出邊界、暗線以及圖樣開始。

想獲得禪繞畫帶來的各種好處，遵循流程是很重要的。畫之前不需要規劃，簡單的流程會自然地從這一步接續到下一步。首先，用鉛筆在紙磚四角各畫一個點。將這些點用線條連接起來，畫出一個邊界。接著，用鉛筆畫出暗線。暗線會構成抽象的形狀，主要是用來切分邊界內的區域。接著用針筆在這些分割的區域上填滿禪繞的圖樣。禪繞的圖樣是由一些重複、簡單、細緻的線條組成。整個過程極富律動、讓人專注且放鬆。每次遵循相同的步驟來畫，一種固定的流程便應運而生。這種流程只要多加練習，就會越來越熟悉，覺得自在和放鬆。在這過程中可以得到的收

穫包括：在學習新技巧的同時精進舊有技巧、激發創意、有意識地轉移心思、強化專注力、鎮定情緒、集中心神，以及釋放壓力，而且這些益處會越來越容易獲得。以下是進行這個過程的11個步驟：

1. 放鬆，稍微伸展一下身體，讓自己感覺舒適自在。
2. 呼吸——深深地重複幾次呼氣和吸氣。微笑。記住要享受當下。
3. 檢查並欣賞你的用具和紙張，感謝當下有能夠畫畫的時間。
4. 用2H鉛筆在紙磚的四角輕輕地各畫一個小點。不需要去量，畫在你感覺正確的地方就可以了。
5. 用2H鉛筆將4個點用線連結起來，畫出邊界。不用擔心線有沒有畫直，因為曲線通常看起來會比較有趣。
6. 畫出暗線。暗線構成分割的區域，能讓你在其中畫禪繞圖樣。這就是你每天的練習畫禪繞的創意地圖。暗線可以畫在正方形紙磚內任何地方，可以分割畫出任何的形狀或大小的區域，而且不必是連貫的。不是每個區域內都要填滿禪繞圖，如果直覺告訴你要把某個區域留白，那就跟著你的直覺走吧。暗線最後會消失在完成的禪繞畫圖樣當中，變成像是隱形的輪廓或是邊緣。不要用針筆畫暗線，因為這樣畫出的暗線就會變成焦點，看起來會很像著色簿出現的效果。記住，畫面的暗線是一個嚴謹的輪廓，規範了禪繞圖樣的位置。在用鉛筆畫暗線時，有畫禪繞經驗的人會研究整個畫面，先構想一下會畫出什麼樣子的暗線。
7. 拿出櫻花牌代針筆（01號），轉一下紙磚的方向，從各個角度檢視剛畫出來的圖樣。接著拿起紙磚，把手臂伸

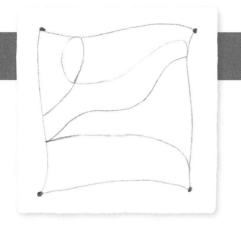

步驟4到步驟6是自然而然畫出的，一般很快就可以完成。暗線就像指紋一樣，不會有完全一樣的。

直，拿遠一點觀察，這樣可以在遠一點的距離看整個構圖。相信你的直覺，然後開始在各個區域用學到的圖樣填滿。不要考慮太多也不要操之過急；想好之後就專心

畫每一筆。在一面畫的同時，可以一邊轉動紙磚方向，這樣會更好畫。

8.用2H或2B鉛筆為禪繞圖樣畫陰影。一開始，可以用鉛筆的側面在每個圖樣的邊緣打上陰影，然後用手指抹開。這種陰影在接近邊緣處應該要比較深，越靠近禪繞圖樣就要控制下筆力道，畫得淺些。如果整張圖的陰影沒有深淺變化，效果就會很不明顯。

9.再一次轉動紙磚的方向，從各個角度去觀察，然後決定想讓觀者從哪個方向觀看。用代針筆將你名字拼音開頭的大寫字母寫在紙磚上。再將紙磚翻面，簽上全名與日期。你可以寫上任何語句，比如你身在何處、跟誰在一起，或者這幅作品是代表了當天發生的哪個特別事件。

10.思索你的創作。

11.欣賞、讚美自己的作品，除了近距離欣賞外，也可以將作品放到一公尺外的距離觀看。從遠處端詳作品時，你會發覺它有令人驚歎的變化。

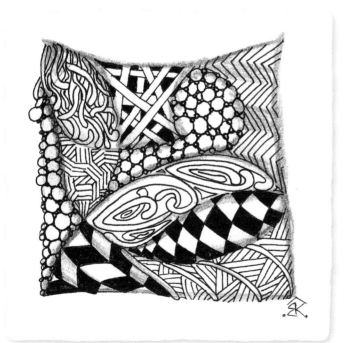

只有當陰影區跟非陰影區有濃淡深淺的對比時，陰影才會為整體畫面加分。

第一章：基礎與強化

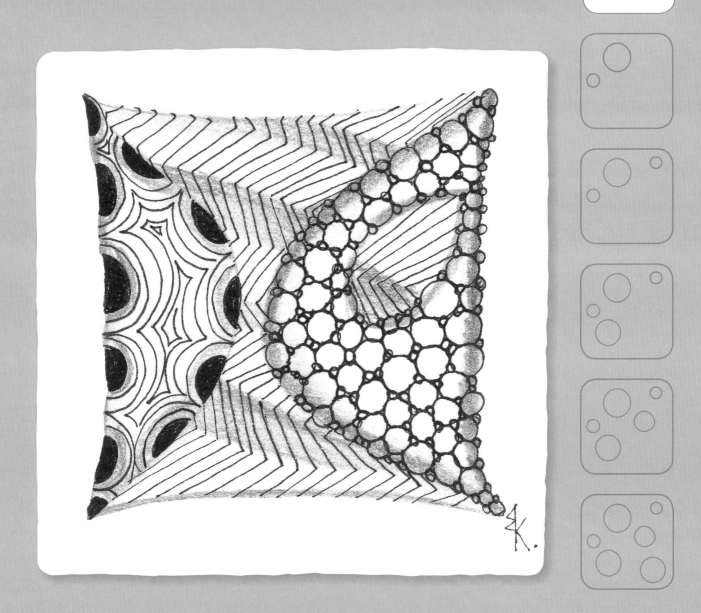

在這6週的練習課程中,每天我們都會學到新的圖樣、技巧和方法,只是畫的大小都一樣的。透過禪繞畫,我們會學到「只要一筆一筆畫下去,沒有畫不出來的東西」。不論是多複雜的圖樣,都可以分解為簡單、重複的線條。每一天的課程都是從練習畫新的禪繞畫圖樣開始。所有的圖樣都會用2.5X2.5公分的正方形來圖解示範,每個步驟中新增的筆畫會用紅色標出,分解圖的最後一個方格則會示範如何為圖樣畫上陰影。

在開始運用這些圖樣來創作之前,每天的練習課程會要求你先在素描簿上練習畫新學到的圖樣。你可以按照分解圖的分解步驟一個個畫,然後在素描簿上重新整個畫一次,直到得心應手為止;你也可以直接畫完整個圖樣,然後再練習畫幾遍。

不管採用哪種方式都可以,按照你喜歡的方式去畫就行了。有一個重要的撇步要記得:要標註每個圖樣名稱,以便日後參照。每個禪繞圖樣在創作出來時都會有個名稱,有助於區別,也方便參照。

你可以將素描簿當作是練習畫禪繞圖樣和創作的本子。素描簿也是一種參考本,可以幫助你快速想起圖樣的畫法,知道什麼圖樣適合自己,什麼圖樣不適合。熟悉圖樣不代表必須要記住這些圖樣,而是代表曾經嘗試過、用心學習它們是怎麼畫的,以及自己在學習的過程中解決了哪些難題。不管何時,你都能回頭來參考這些練習圖樣。

建議你在8.9×8.9公分的紙磚上來畫禪繞畫。除此之外,本書每天的課程中都會有一個單元介紹新技巧或方法,讓你在進行其他藝術創作時也能納入禪繞畫的元素。有些單元的練習可以畫在素描簿上,有些則會用到紙磚、圖畫紙或是水彩紙。這些單元包括禪繞延伸創作和圓形禪繞畫。圓形禪繞畫是曼陀羅藝術的一種(曼陀羅從用色到圖樣都充滿寓意,它們通常是在冥想方式下創作),不過圓形禪繞畫的色彩和圖樣並沒有特殊意涵,只是使用與禪繞畫相同的圖樣。

新月

禪繞畫中沒有對錯可言,所以也沒有必要使用橡皮擦。

第1天 熟悉你的用具

所需材料
代針筆（01號）
鉛筆
素描簿
紙磚

今天的課程旨在讓你熟悉如何使用代針筆跟使用的感覺，同時設計一下簽名，因為每一張禪繞畫作品都會有簽名註記。完成禪繞畫作品時，創作者會在作品上寫下自己姓名拼音的首字字母，做為作品的簽名。簽名通常都小小的、風格獨特，象徵創作者獨一無二的特性。所以每位禪繞畫創作者都會被鼓勵花些時間設計一下自己簽名。現在請翻到素描簿的空白頁，創作一個風格獨具的簽名，並且用01號的櫻花牌代針筆來練習。記住用代針筆畫的時候，下筆要輕，太重會損壞筆尖。畫的時候，將筆朝著自己的方向畫會比較好畫。

今天的練習

試試下面這3種禪繞圖樣：「雜訊」是一個容易上手的圖樣，但要儘量保持線條之間的距離均等；在畫「烈酒」時，不要執著於一定得畫出大小相同的圓圈，只要放慢速度，專注在每一筆，就可以畫出好看的圓形；畫「新月」的時候，讓半月之間留有均勻的空間，可以營造出勻稱感。

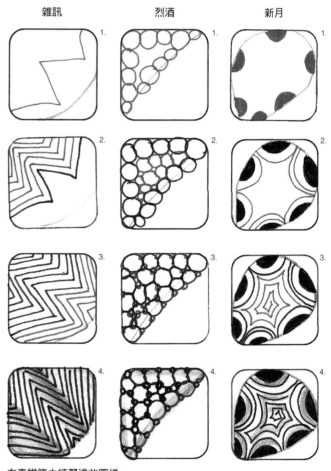

|雜訊|烈酒|新月|

在素描簿中練習這些圖樣。

放手試試——隨心所欲去嘗試各種簽名方式吧。

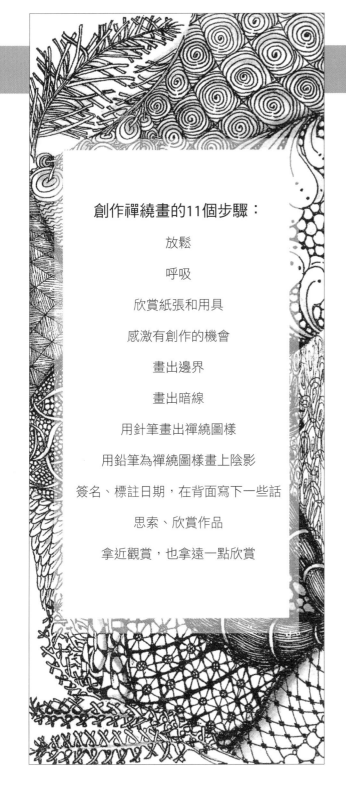

創作禪繞畫的11個步驟：

放鬆

呼吸

欣賞紙張和用具

感激有創作的機會

畫出邊界

畫出暗線

用針筆畫出禪繞圖樣

用鉛筆為禪繞圖樣畫上陰影

簽名、標註日期，在背面寫下一些話

思索、欣賞作品

拿近觀賞，也拿遠一點欣賞

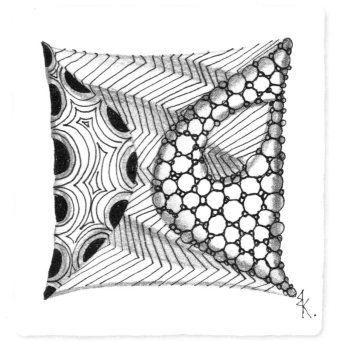

用「新月」、「烈酒」和「雜訊」創作的禪繞畫。

這是禪繞畫的11個步驟，隨時可以參考一下。

所需材料

代針筆（01號）
鉛筆
素描簿
紙磚

「騎士橋」圖樣

每個禪繞圖樣都有一個色調，在紙磚上混合不同的禪繞圖樣，就能創作出多樣而有趣的明暗對比。明暗在這裡指的是每個禪繞圖樣中都有的黑色、白色和灰色色差。我們將淺色或深色的飽和度或多寡稱為色調，而改變一個圖樣中白色和黑色的量可以產生或是改變色調。將圖樣畫得較靠近邊緣時，會讓邊緣產生比較深的色調。在圖樣的中心刻意留白，則會讓人產生一種視覺上的錯覺，塑造出一種空間深度。把禪繞圖樣稍加變化，可以在紙磚上營造出不同的色調，創造出造型、圖形、亮點以及（或是）陰影和趣味性，吸引觀者目光瀏覽整幅作品。

這個技巧是加強造型感和創作圖形的好方法。

明暗圖樣

將色調明亮、輕快的圖樣放置在兩個相對較密集、繁複的深色圖樣中間，能讓我們明顯看出，色調明亮的圖樣所帶來的輕盈感，如何使暗色調圖樣所塑造的氛圍變得沒那麼暗淡。

將「流動」這個圖樣放在中間，能使觀者的目光焦點從作品中暗沉的區域移開，遊走於整個畫面。

今天的練習

試試看以下3個圖樣：「騎士橋」可以畫成方格形棋盤或菱形棋盤。在畫「游行生物」和「牛毛草」時，可以讓圖樣的線條間距留得較大，藉以營造出一種開闊感和輕盈感，如果希望看起來更緊密、顏色更深一些，只要把線條畫得靠近一點就可以了。在素描簿上練習這些圖樣，直到自己覺得得心應手為止。

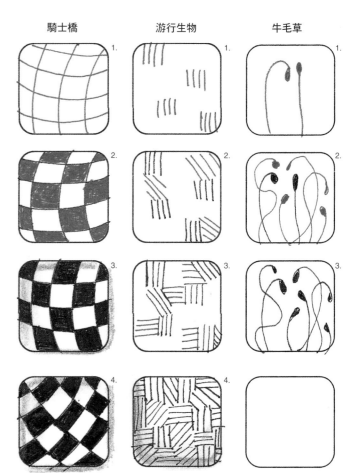

騎士橋	游行生物	牛毛草
1.	1.	1.
2.	2.	2.
3.	3.	3.
4.	4.	

複習一下禪繞畫的11個步驟（見第20頁），用3個新學的圖樣和之前學過的圖樣畫一幅禪繞畫。

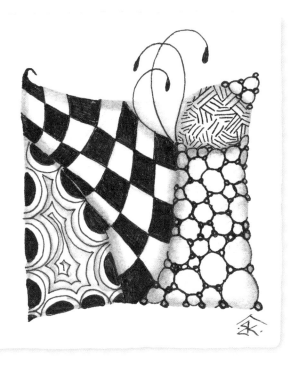

你可以把邊界和暗線都畫得很完整或忽略。

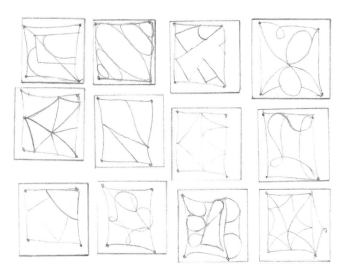

暗線就像指紋一樣，不會有完全相同的。

暗線

暗線是禪繞畫的基礎，不過它僅供參考。不論何時何地，你想用就可以用。暗線是畫禪繞畫的一部分，而禪繞畫法是隨心所欲的。隨心所欲是不需要任何計畫。如果身體處於放鬆狀態，鉛筆便可以依興致、靈感在紙上隨意移動，或是隨意地填滿一塊空白區域。

素描簿是練習畫暗線的絕佳之處。翻開素描簿中新的一頁，用鉛筆在6.4×6.4公分的區域內畫下4個點，將這4個點連接起來並畫出暗線。試著在頁面上畫滿暗線。你可以試看看畫彎曲的暗線，也可以畫筆直和帶有角度的暗線，並將兩種結合在一起。變換握筆姿勢也能帶來不一樣的效果；多試試不同的握筆姿勢，看看哪一種方式自己畫起來最順手。

所需材料

代針筆（01號）
鉛筆
素描簿
紙磚

有些圖樣本身自然而然就會產生空間感，尤其是當某個圖樣一直重疊和重複，把暗線內的空間填滿時更明顯。這會創造出一種圖樣逐漸後縮的效果，請參考下方的分解圖。為了製造出這樣的效果，我先畫出一個圖形，請見下方的方格1。把這個圖形想成是不透明的（也是說沒有其他東西能穿過它）。然後再畫一次這個圖形，但畫到接近第一個的時候就避開。繼續畫完這個圖形，一直畫到第一個的另一側，見方格2。不要在第一個圖形或它後方圖形的上方畫完整的新圖形，而要將位於前景的圖形想成是不透明的，會遮住後方的所有圖形。重複畫，直到填滿暗線內的空間，見方格3。

今天的練習

試試以下3個圖樣。「商陸根」、「節日情調」和「立體公路」的圖形會隨著圖樣的逐漸後退變得較小，為畫面增添空間感。或者，你也可以讓所有圖形保持同樣大小，藉

商陸根	節日情調	立體公路

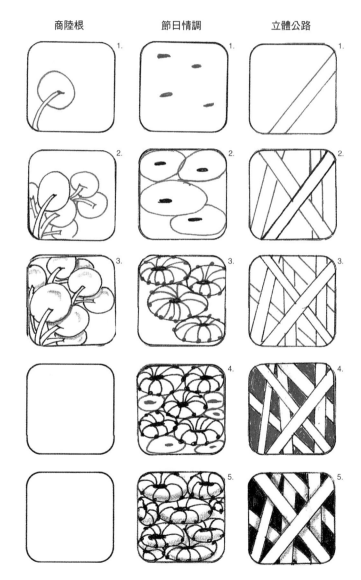

在禪繞畫剛開始發展的初期，就已經有類似以上將圖樣重疊來畫的手法，這樣可將兩個不同的禪繞圖樣結合起來。

此在視覺上營造出一種生動的上昇效果。請在素描簿上練習這些圖樣，直到得心應手為止。

增強畫面的效果

強化畫面效果的圖樣能夠吸引目光，而每一個強化畫面效果的圖樣都相當容易上手。禪繞畫中有6個畫法可以增強畫面效果，包括：「光環」、「露珠」、「圓孔」、「圓化」、「陰影」以及「閃爍」。陰影是一種適用於所有圖樣的強化效果畫法，可以增添畫面空間感、立體感以及造型感。在有球形的圖樣中，例如「商陸根」，陰影有助於製造出立體效果，請參考「商陸根」分解圖中的最後一個圖解。可以花一些時間來研究這個圖，注意位於畫面後側圖樣中的陰影部分。淡淡的陰影能製造出空間感效果，並引導視線向背景延伸。在「商陸根」這個圖樣上，那些看起來像微笑的陰影其實製造出前凸的視覺效果，讓它們看起來像是在不斷往前推擠。「節日情調」的形狀類似輪胎，它們的陰影本來應該是在圖樣底部的前方，製造出立體感和重量感，但畫在後面圖樣上的陰影卻頗吸引目光。禪繞圖樣本身並不是為了呈現某種東西的形體，但有時看起來就是像某種東西，就像「立體公路」的圖樣看起來像一疊由上方俯視的木板。這裡的陰影就只要畫在木板交疊處的兩邊。在你逐漸熟悉新圖樣畫法後，要特別注意每個圖樣分解圖中最後一個畫陰影的示範，本書後面其他部分也會說明畫陰影的訣竅。

按照畫禪繞畫的11個步驟，結合「商陸根」、「節日情調」和「立體公路」來創作一幅作品。加進之前學過的任何一個圖樣，跟著自己的直覺走。記得，在畫陰影時要小心謹慎，因為如果畫過了頭，會讓最後的作品看起來一團灰、平淡而且沒有吸引力。畫面有黑、白、灰的對比，才能讓作品更突出，吸引觀者注意。

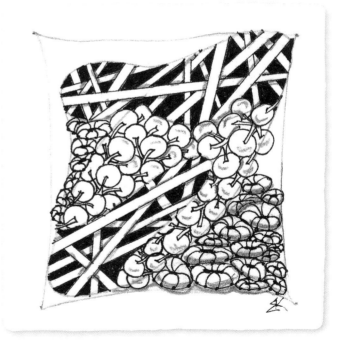

請注意這幅禪繞畫是如何藉著陰影來引發觀者的興趣。藉由畫上陰影，我們可以為畫面增加立體感、重量感以及造型感。

所需材料

代針筆（01號）

鉛筆

素描簿

紙磚

今天的練習

試試以下3個圖樣：「沙特克」、「尼巴椰子」和「長壽花」。「尼巴椰子」是目前我們第一個學到可以把圓形畫成洞或是球形的圖樣。「沙特克」和「長壽花」的圖樣比較有稜有角，要畫出最佳效果，必須努力讓圖樣每個筆畫間的距離保持均等。在畫「沙特克」時，圖樣角度

如果要改變，記得轉動紙磚方向，這樣可以畫得更精準、更順暢。先在素描簿上練習這些圖樣，直到得心應手為止。

———————

複習畫禪繞畫的11個步驟。運用這些步驟，結合「沙特克」、「尼巴椰子」和「長壽花」畫一幅禪繞畫作品。

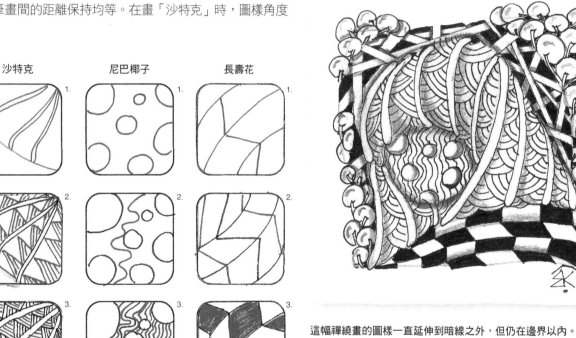

這幅禪繞畫的圖樣一直延伸到暗線之外，但仍在邊界以內。

沙特克	尼巴椰子	長壽花

選定了光源的方向，陰影就能畫得很自然，無需傷腦筋要將陰影畫在何處。

儘管禪繞畫算是一種抽象的藝術形式，陰影仍然是作品中非常重要的部分。陰影能吸引觀者，引導目光瀏覽整幅作品。陰影讓作品中的斜角、曲線、邊緣以及角度看起更真實。它可以增添感染力、重量感和色調對比，也能使抽象的作品看起來平易近人而且引人入勝。在畫陰影時，先選定一個方向做為光源的來源。假設光是從左上方照射下來，陰影就會落在圖樣的右下區塊；如果光源是從左下方照射而來，陰影則會落在右上區塊。

任選3個或4個圖樣在素描簿上練習畫。每次畫時都先選擇一個光源的方向，然後畫下對應的陰影。

所需材料
代針筆（01號）
鉛筆
素描簿
紙磚
空白藝術家交換卡片

「閃爍」是一個用來形容畫面亮點的不錯字眼，也是一種強化圖樣的畫法。「閃爍」是你在畫一個圖樣時，刻意讓某個筆畫中斷的小空白。當你在畫圖樣中的某一筆時，先停下來，拿開筆，留下一個小小的空隙，然後才繼續畫這一筆。這種在禪繞畫中製造視覺焦點的方式，讓人聯想到早期的墨水畫或是雕刻。閃爍能為作品增加明亮度，是一個能夠吸引目光並且讓觀者停留視線的亮點。今天要學的「等容線」和「春天」這兩個圖樣原本就有包含亮點。你可以在任何一個圖樣中製造亮點，不必只選擇那些本身就含有亮點的圖樣。隨著亮點位置的不同，陰影的位置也會不同。

今天的練習

試試看這兩個圖樣。「春天」是一個閉合的線圈，畫這個圖樣的時候要慢慢來，這樣就可以使線條之間的距離保持均等，然後逐漸縮短線條間距使線圈閉合。當要用「春天」這個圖樣的線條來填滿某個區域時，閃爍須固定出現在每個線圈相同的地方，但不一定每個線圈都要有或是必須出現閃爍。就像陰影一樣，亮點一旦被過度使用，就會降低對比的效果。「春天」這類的圖樣，若是線圈邊緣的地方有陰影，就沒有閃爍。由於禪繞畫通常是用針筆或鉛筆畫在平坦的紙面上，所以如果能為畫面增添亮點和陰影，會看起來更立體、造型感更強。「等容線」這個圖樣則是使用線條來增加某個區域的量體感。將「等容線」後方區域內所畫的線條轉向，能讓觀者將線條所有的動感盡

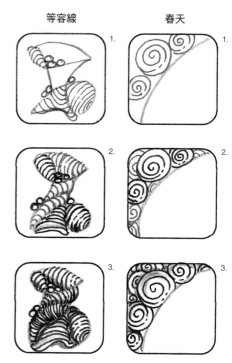

等容線　　　　春天

我們可以將「閃爍」視為一個微小的光源。「閃爍」內不會有陰影，並且外圍會有一個小空間。

收眼底，營造出立體感。

在素描簿上練習這兩個圖樣，直到得心應手為止。

閃爍能為重複的圖樣增添吸引力，讓可能有些單調無趣的圖樣引人注目，尤其在一大片空間裡，重複用某種線條簡單的圖樣來畫時更是如此。在素描簿中找到你之前練習過的圖樣，研究分解圖，想想閃爍可以放在每個圖樣中的哪個位置。在你的素描簿練習畫一些包含閃爍的圖樣，別忘記畫上陰影。

用之前學過的圖樣加上「閃爍」的範例。

快速複習一下畫禪繞畫的11個步驟,然後開始來畫,其中要包含「等容線」、「春天」以及先前學過的一些圖樣。

出現「閃爍」的藝術家交換卡片範例。

藝術家交換卡片的縮寫為ATC,大小為6.4×8.9公分。它風靡全球,許多藝術家都會創作屬於自己的卡片。這些卡片不出售,只用來交換,非常適合收藏。你可以在網路上找到交換卡片的資訊,或是可以到當地的美術用品店詢問。

翻開你的素描簿,用學過的圖樣,創作一張帶有「閃爍」的禪繞畫藝術家交換卡片。

用「等容線」和「春天」創作的禪繞畫。

所需材料

代針筆（01號）
鉛筆
素描簿
紙磚

一個圖案要能成為禪繞畫圖樣的先決條件是，它必須能在數筆內完成。有些禪繞圖樣能用一筆畫完，但多數圖樣需要兩筆才能完成。舉例來說，「慕卡」就是一個在畫的過程中，從頭到尾都不需停筆的圖樣，因此它是一筆就能完成的圖樣。一筆就能完成的圖樣，非常有助於放鬆身心。一筆畫圖樣學起來很快，也很好記，是許多禪繞畫創作者最喜歡的圖樣之一。

「慕卡」是一個有趣、極具創意的圖樣，它完美地闡釋了何謂一筆畫圖樣。在畫這個圖樣的過程中，從頭到尾筆都不會離開紙張。

今天的練習

試著畫這些圖樣：「驚奇」是由彎彎曲曲線條構成的一個曲折的圖樣，這些線條從頭到尾都不會交叉；「流動」是由重複多次的一筆畫圖樣組成；畫「慕卡」時，訣竅是要放慢速度。記住，千萬不要心急。

在素描簿上練習每個圖樣，直到覺得遊刃有餘為止。

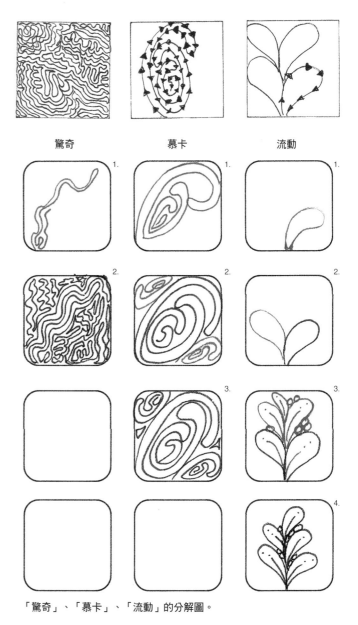

驚奇　　慕卡　　流動

「驚奇」、「慕卡」、「流動」的分解圖。

複習畫禪繞畫的流程，然後運用「驚奇」、「慕卡」和「流動」創作一張禪繞畫。你可以加入任何之前學過的圖樣。

在第三天的練習中，我們曾提到交疊的圖樣，這個技巧能讓圖樣看起來有種一個疊在另一個前面的效果。在第三天我們運用這個概念練習了3個圖樣，但其他像是「慕卡」這樣的圖樣，在畫的過程則稍有不同。

讓圖樣相疊是從一個圖樣畫到另一個圖樣的一個絕佳方法。當畫到不太好處理的角落時，不妨將原本繁複的圖樣畫得隨意一點，或是加上一些會引人好奇的圖案上去，這樣反而能引導目光去檢視整幅作品。

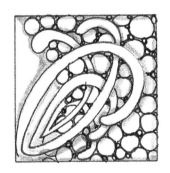

「慕卡」與「烈酒」重疊的範例。

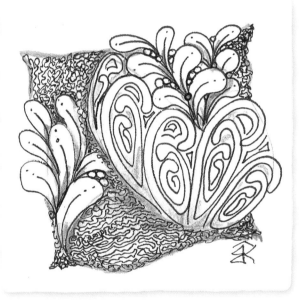

「驚奇」跟其他兩個圖樣比起來較為濃密，適合當做色調較淡的「慕卡」和「流動」的背景。

翻到素描簿的空白頁，用我們所學過的幾個圖樣來練習這個技巧。

所需材料
代針筆（01號）
鉛筆
素描簿
紙磚
空白藝術家交換卡片

將原創的禪繞圖樣加以調整和修改，就是所謂的「禪繞變體」。在第六天，我們練習了「慕卡」的變體：也就是將「慕卡」的外端開展，並在背景加入了「烈酒」。我們可以透過改變圖案的形狀、色調、前景或背景，或是綜合以上來變化圖樣。想像力或許是有限的，但創作的可能性卻是無限的。

翻開素描簿，試著用學過的圖樣創造禪繞變體；畫出分解圖，以便日後想要重新變化時可以參考。

禪繞變體

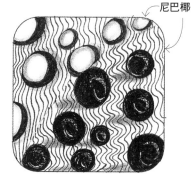

尼巴椰

新月

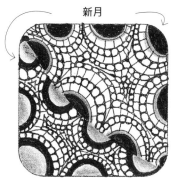

商陸根

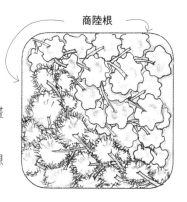

在這幾幅作品，「騎士橋」和「立體公路」原本應該要畫得較暗的部分，這裡畫得較亮，讓整體圖樣的色調變亮。禪繞變體提供了一個調整圖樣的機會，使作品能呈現你想表現的氛圍。

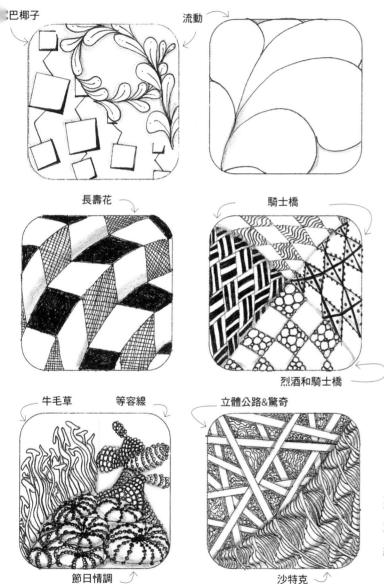

巴椰子　　　　　　　　　　流動

長壽花　　　　　　　　　　騎士橋

烈酒和騎士橋

牛毛草　　　等容線

節日情調　　　　　　　　　沙特克

立體公路&驚奇

禪繞變體通常會和它們原始圖樣的色調有所不同。

至少運用一個你在素描簿中新畫的禪繞變體圖樣，創作一張藝術家交換卡片。

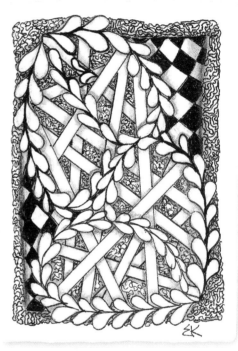

在這張藝術家交換卡片上，禪繞變體中交織的圖樣和陰影為整個畫面增添了立體感、造型感和動感。

「流動」的原始圖樣是以藤蔓為靈感創作出來的。在將藤蔓邊緣畫上陰影營造出立體感後，這個禪繞變體便看似漂浮於其他圖樣之上。而將「立體公路」中如木板物體的邊緣增添陰影，會製造出一種立體感，使得這個圖樣與背景「驚奇」交接的輪廓處變搶眼。「騎士橋」上的陰影能使其所在區塊具有造型感，引導視線集中在畫面中心。

第二章 禪繞圖樣與明暗對比

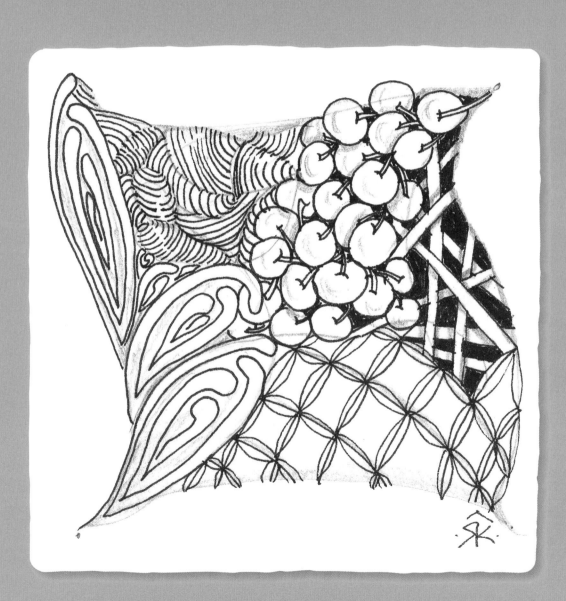

本書每章中介紹的禪繞畫練習方法和創作的原則都需要我們親自體驗、領會與探索。先放下那些你最為熟悉或是讓你感覺得心應手的畫畫方式吧。練習有助於吸收本書所教的內容，成為自己的知識。而直覺在任何形式的藝術創作中，都扮演著舉足輕重的角色。

遵循直覺能使我們的注意力集中在創作的過程，而且隨著作品逐漸成形，集中的心力會讓我們觀察到創意的各種可能。接受直覺能讓你結合內在感覺、經驗和既有知識，使當下在做抉擇時，非常順暢，而且讓你朝著適合作品調性的方向前進。在這種狀態下，畫起來會十分流暢，而且你不會錯失任何可能性。遵循直覺可以節省時間，因為這樣能避免自我懷疑或是考慮過頭。畫禪繞畫的過程，會引導大腦去適應傾聽直覺，設計的想法自然應運而生。

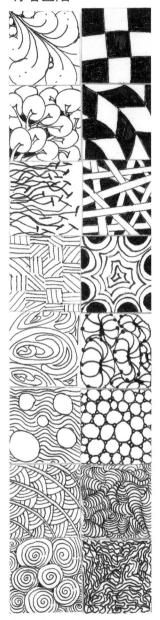

直覺不單依靠意識運作，同時也仰賴潛意識和思緒。當我們近距離觀看藝術作品時，整幅作品的色調會在無意識中引導視線遊走於作品上。我們在欣賞藝術作品時，很少會去關注畫面的明暗關係，但是我們的潛意識其實會注意到色調，然後引領目光瀏覽整個圖樣。

禪繞畫是用白色、黑色和黑白兩色中的灰階色調來創作。將這些明暗色調從最亮到最暗排列出來，即可成一個色階圖。請用第一章的圖樣畫在紙上，來組成一個禪繞色階圖。

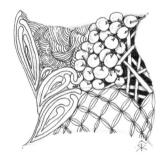

在觀賞作品時記得瞇起眼睛。明暗色階看起來就像是紙磚上的陰影分布圖。所以色階圖亦可被稱為明暗圖樣。

將圖樣排成一個縱列，把最淺的淺色（也就是亮色調）從左上方開始擺。將較深的顏色(也就是暗色調)放在右側那一列。在右邊我畫的範例中，是從色調最亮的「騎士橋」開始，一直排列到最暗的「驚奇」圖樣。

採用亮色調能使畫面看起來輕盈、吸引人，有時甚至有種隨興與活力感；而用暗色調創作，則會營造出一種戲劇感。當你不曉得接下來該畫什麼圖樣時，色調分布圖是一個非常好的參考工具。先確認畫面的色調，這樣便能確保圖樣看起來和諧，並營造出想呈現的氛圍。

在邊長為2.5公分的正方形書面紙上，用黑色針筆畫出每個圖樣。用可重複使用的無痕膠帶把作品貼起來，記得要轉換紙磚方向，看看每個圖樣要怎麼擺。

所需材料

代針筆（01號）
鉛筆
素描簿
紙磚

不同色調能將平面的線條轉化成立體圖形。從暗到亮的陰影能為形狀增添體積感。如果光源來自上方，圖樣的頂端就會比較亮，該處的陰影就會比圖樣底部的陰影淺一些。從最暗的區塊開始畫陰影，然後逐漸減少陰影的量，讓畫面開始亮起來。不要將整個作品都畫上同樣的灰色陰影；陰影該有的變化是色調而非面積。

織女星　　　　派克

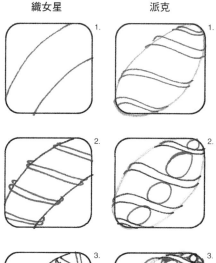

兩個圖樣的邊線陰影都很重；「織女星」的色調較暗，「派克」的色調較亮。

陰影的色調變化應該是緊密且自然的。

今天的練習

試試這兩個圖樣：「織女星」可以用來做為邊界，或是可以跟特別的質地紋理重疊。當你在畫這個圖樣或是其他會變換方向的圖樣時，記得經常轉動紙磚，這樣能讓你的手保持在正確的角度，以便順利畫出每道線條。第二個圖樣「派克」基本上是由形狀構成，圖樣中球形上的陰影能夠創造出立體感。

在素描簿中練習這兩個新的圖樣，當你覺得夠熟練時，用「織女星」、「派克」和其他的圖樣創作一幅禪繞畫作品。

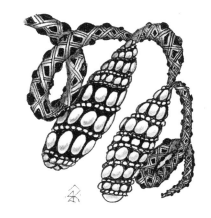

中間是陰影較深的放大版「派克」，這讓觀者會覺得圖樣距離自己很近。

正形狀是視覺的焦點，看起來會向前延伸。正形狀藉由大小、明暗、或色調與其周圍負空間形成對比，使焦點明顯突出。圍繞正形狀的陰影應該更暗一些，以便製造出畫面的深度。負形狀指的是背景形狀。在畫陰影時要注意色調，才不會讓正形狀跟負形狀感覺被切割開來。在亮色調的區域中可以使用細而淺的陰影線條；在暗色調的區域中可以用細的深色線條，將視覺焦點與背景或是投射的陰影區隔開來。

光線在不規則的形狀上會投射出不同的陰影，如果你希望圖樣是有稜有角的，那麼陰影邊緣必須畫得平直。在畫看起來突出或凹下的圖形時，陰影的畫法也會不同。

圓形、橢圓形、正方形、長方形，或是以上這些圖形的組合，比如說圓錐形，是畫暗線時會畫到的形狀。不管畫的形狀是蘋果還是抽象的球體，陰影形成的方式都是一樣。

在素描簿上畫出一些暗線圖形，每個圖形都用一種圖樣填滿，然後畫上陰影。

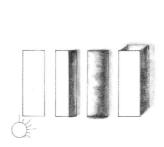

沒有陰影的形狀看起來是很平的。在長方形和正方形上的陰影應該要平整，不然像第三個長方形看起來有點圓，因為陰影的邊緣是不規則的。

注意從圓錐底部到頂部的陰影變化。

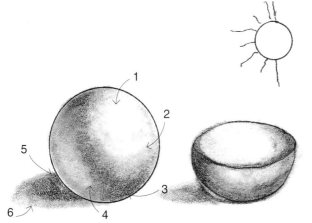

這個球體的陰影畫法用了6種色調，塑造出一種立體感。

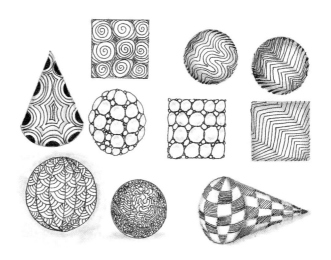

最下面3個圖形只有背景有上陰影，它們的立體感來自各個形狀上圖樣密集度的變化。

所需材料

代針筆（01號）
白色水漾筆
或白色粉彩筆
白色炭筆
白色色鉛筆
素描簿
白色紙磚
黑色紙磚

紙磚也有黑色的。用白色的筆畫在黑色紙磚上，會呈現出美妙的光影效果。黑色紙磚採用的紙質是可與阿奇斯黑色封面用紙媲美的黑色美術紙。黑色紙磚和白色紙磚的用法相同，差別只在於必須使用白色的筆。白色的水漾筆是最常用的，我也會用白色粉彩筆來畫。這種筆塗出來的墨水比較濕，在畫陰影前必需留一點時間讓它乾，所以畫的時候得小心不要把圖樣弄糊了。水漾筆畫出來會帶有亮光，粉彩筆畫出來有點霧霧的，而水漾筆可以畫出帶亮光的半透明線條（它的墨水是帶著乳白色的淺藍，非常快乾）。通常白色的視覺焦點是用柔軟的白色粉彩筆來畫，但我更喜歡用白色鉛筆來畫陰影，因為粉彩筆畫的地方若被摩擦到就很容易被抹掉。我會輕輕地用軟的白色炭筆來畫黑色紙磚上的暗線，這樣才不會產生很多粉塵。正如同白色紙磚上的亮點是由白色部分構成，黑色紙磚上的陰影是來自紙張的黑色。藉由用白色鉛筆畫出亮點，可以在黑色紙磚上創造出空間感，也能透過變化亮點，帶出造型感。我們在使用鉛筆時越用力，畫出的白色就濃密。可以試著用你手頭上各種白色鉛筆在黑色紙磚上畫出一個漸層的色階。將這張紙磚黏貼在素描簿中，旁邊要寫下每種鉛筆所畫出來的不同效果。

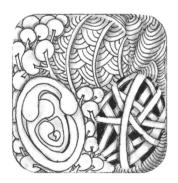 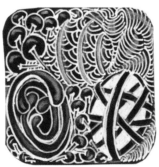 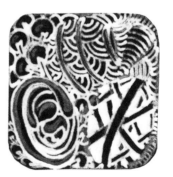 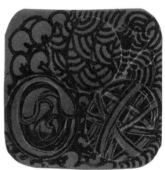

最左邊的作品是使用代針筆和鉛筆畫的；第二幅作品是用白色的水漾筆畫的，陰影則是用白色鉛筆畫的；第三幅作品的陰影是用粉彩筆和炭筆來畫；最後一幅是用釉彩筆畫的。

用黑色紙磚創作一幅作品。用白色炭筆來畫暗線、白筆來畫圖樣。等乾了之後，用白色色鉛筆畫亮點部分。

在白紙上畫出的亮色調圖樣，在黑紙上就會變成暗色調的圖樣。在黑紙上畫出由大量線條組成的圖樣，比方說「驚奇」，就會變成亮色調作品，而比較多留白的圖樣如「商陸根」，則會變成了暗色調作品。

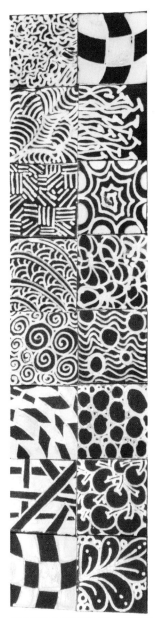

這個作品是另一個作品的再創作，原作品出現在38頁，是用白色紙磚畫的。請注意，紙磚的顏色改變了，圖樣的色調就會轉換。「立體公路」在白色紙磚上是最暗的圖樣，但在黑色紙磚上卻變成了最亮的圖樣。

這個色階中出現的圖樣，跟前面畫在白紙上的色階圖完全一樣，但是只有「騎士橋」出現在同一個位置。

所需材料
代針筆（005號）
代針筆（01號）
2H或2B鉛筆
素描簿
白色紙磚

藝術家使用的色階比大自然中可以找到的顏色要少很多。

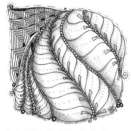

在本書協力藝術家安吉·瓦格里斯的這幅作品中，越遠離視覺焦點處，圖樣就變得越小。為了增強背景的消融效果，焦點附近區域是用代針筆（01號）來畫，在圖樣完成近三分之二時，她改用了筆尖更細的005號代針筆。

我們並不是真的要去畫一幅風景畫，而是去研究風景畫的構圖，然後應用到禪繞畫作品中。構圖的平衡是透過形狀和畫面空間的勻稱來達成。每個形狀都有視覺上的量體感，這個視覺上的量體感會受到形狀大小、位置、色調、背景色調，以及輪廓清楚與否影響。最顯而易見的例子就是風景畫。

風景畫中越接近水平線處，顏色會漸淡、形狀變小，因此產生景深。視覺焦點通常會放在前景，但不會放在畫面中心，這樣感覺距離觀者較近。焦點的部分看起來會比背景物體的形狀大些，陰影顏色也較深、邊緣較明確，而且會隨著漸漸模糊的邊緣消失在背景的形狀裡。焦點的實體感會使構圖更穩定，並且與明亮、較輕的背景共同創造出一種視覺上的平衡。在紙磚上畫抽象的線條時，也可以運用這種效果來創造空間感與構圖平衡。

今天的練習

試試下面3個圖樣：「雅致」是一個色調很淺的圖樣，當我們畫這個圖樣時，要集中精神平均地畫出線條，以達到最佳效果。「擬聲」的線條能牽引目光在整個畫面遊走，對

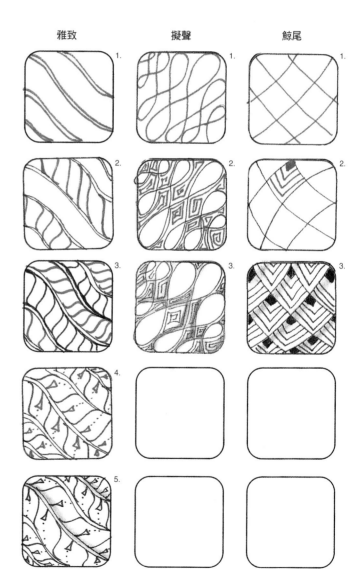

我來説，它就像是一條帶領視線前進的抽象小路。畫「鯨尾」的網格圖樣時，要記得轉動紙磚的方向。

在素描簿中練習「雅致」、「擬聲」和「鯨尾」直到得心應手為止。用這3個新的圖樣創作一幅禪繞畫。試看看結合風景畫的技巧，來為畫面營造出立體感。

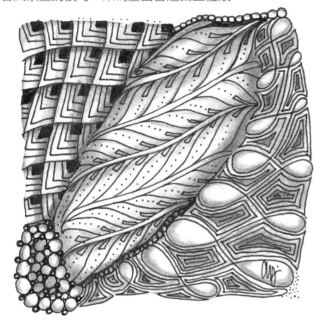

協力藝術家安吉將「烈酒」圖樣加到我們今天所學到的3個圖樣中，看起來更具魅力。

當我們要強化圖樣的立體感時，可以改用筆尖粗細不同的針筆，這個簡易的技巧影響可不小。紙磚上的空間有限，這個技巧有助於讓圖形更清晰，同時加強立體感。用幾個你最喜歡的圖樣和一些你很少畫的圖樣，在素描簿的空白頁中練習這個技巧。注意各種筆尖畫出的不同線條，以及它們是如何影響圖樣的色調、重量感與陰影。

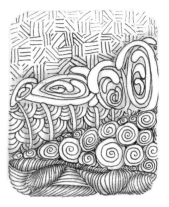

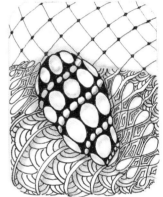

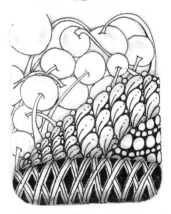

這3個範例都藉由逐漸降低色調來吸引目光。

第11天 兩個新的強化圖樣技巧：光環和圓化

所需材料

代針筆（01號）

2H和2B鉛筆

黑色和灰色的自來水筆

素描簿

白色紙磚

藝術家交換卡片

今天我們將學到兩個可以影響畫面色調的強化圖樣畫法。「光環」指的是在某個圖樣距離邊緣1.6到3.2毫米的範圍內，沿圖樣輪廓仔細畫出一道類似那個圖樣形狀的線條。畫的時候要保持間距均等，下筆不要急。你可以重複畫「光環」，或是在裡面畫上其他圖樣。在轉換圖樣或是色調時，「光環」非常好用。

「圓化」是指將圖樣中的縫隙、小角落和裂縫塗暗，這樣一個小小的動作，能讓圖樣看起來更完整，並增添一種經典的韻味。畫「圓化」時使用的是針筆，它能為一幅作品增添立體感、量體感、空間感，同時讓圖樣在畫面中看起來很穩定。

———————

選擇幾個圖樣來創作今天的禪繞作品，至少在一個圖樣上使用「光環」，在另一個圖樣上運用「圓化」。最後，挑戰一下自己，用自己平時很少畫的圖樣來創作，你可以加上任何圖樣來完成這幅作品。

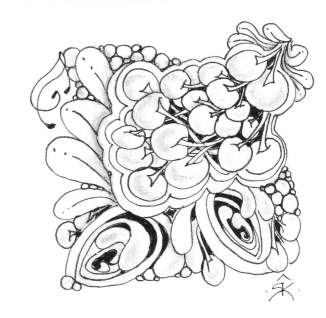

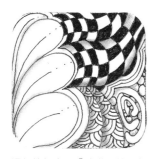

這個範例中的「流動」外圍有4個光環。第一個和第二個光環之間有「騎士橋」圖樣；第三個和第四個光環畫得比較誇張，下方畫上了「沙特克」這個圖樣。在「騎士橋」圖樣下方有4個光環。

圓化技巧有助於畫面穩定，增添層次或空間感，同時帶動視線的瀏覽。

「光環」可以讓圖樣看起來明亮、輕盈，而「商陸根」、「慕卡」和「烈酒」中的圓化效果，使構圖更加穩定。

今天這個練習能讓我們在畫的時候，體察到如何拿捏下筆的力道。當你用自來水筆畫時，下筆力道的強弱馬上就會反映在線條的粗細，下筆力道越強，線條就越粗。在這個練習中，試著集中精神，畫出粗細一致的線條。翻到素描簿的空白頁，先試著畫短而細的線條，粗細要保持一致；接著試著畫粗一點的線條、波浪狀線條和圓形。接著用針筆畫幾個圖樣，然後用畫筆沾水來畫陰影。當你用習慣了自來水筆後，試著畫一兩張藝術家交換卡片，並且在需要之處畫光環或是運用圓化技巧。

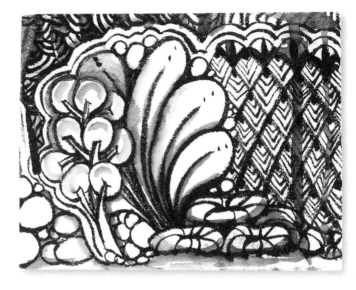

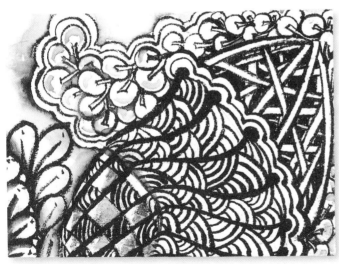

在畫第一張藝術家交換卡片時，我學到很多東西，還發現使用自來水筆畫圖樣的陰影時必需非常小心，尤其是在墨水特別多的地方。在第二張交換卡片上，我用一些墨滴來增添趣味。

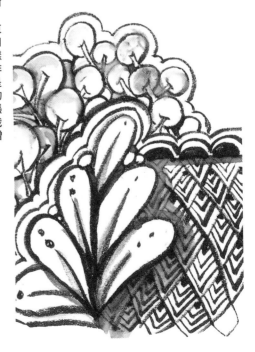

所需材料

代針筆（01號）
鉛筆
素描簿
白色紙磚
白色藝術家交換卡片

構圖中和諧與變化之間的平衡，能帶動觀者視線。畫面上不同區域之間若能維持和諧關係，就能創造出令人賞心悅目的構圖。這種關係有可能是形狀、色調、大小的相似。這些共同的相似點並不需要完全相同，只要在視覺上看起來相似即可，但若是圖樣完全相同，看起來會很呆板，讓觀者失去興趣。不同圖樣中必須存在一些變化，才能吸引、維持觀者的注意力。變化帶來刺激，能夠激發興致，但如果用過了頭，就會讓畫面看起來很擁擠、厚重、雜亂和破碎。上述任何一種感覺都會讓觀者覺得難以招架，失去興趣。

今天的練習

試試今天的這些圖樣：「蜂光」與我們先前學過的「流動」圖樣有些相似，可以在作品中輕易創造出和諧感；「夏蘭」和「乾草捆」這兩個圖樣看起來也有些相似。在素描簿中練習這3個圖樣，直到得心應手為止。

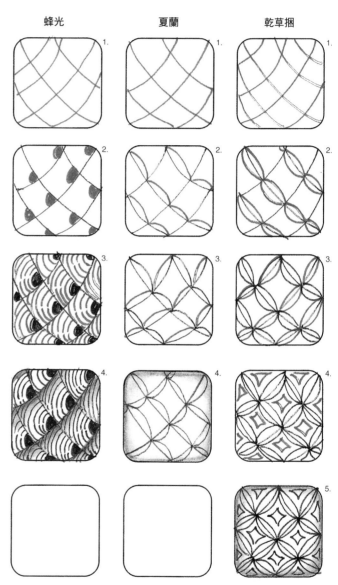

蜂光　　　夏蘭　　　乾草捆

當你可以熟練地畫出這些圖樣時，試著用「夏蘭」和「乾草捆」畫一幅構圖和諧的作品。選擇一些與「夏蘭」和「乾草捆」有強烈色調對比的圖樣一起來畫，使「夏蘭」和「乾草捆」能在畫面中被凸顯出來。

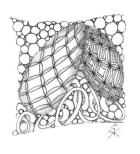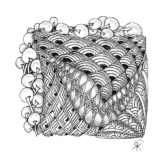

在上面兩幅作品中，某些圖樣之間的相似性使畫面構圖更具有整體性。

改變「蜂光」的大小、陰影和色調，就能創作出兩個相似的禪繞變體。當穿插在其他圖樣之間時，畫面便有足夠的變化，吸引觀者的注意和興趣。同樣的道理也適用在「乾草捆」的變體上。在你的素描簿中練習畫這些禪繞變體。你可以在旁邊畫下原圖樣的分解圖，以便日後參考。

用「蜂光」和「乾草捆」創作一張淺米色的藝術家交換卡片，在畫的時候，你可以運用一些對比強烈的圖樣。請用代針筆（01號）或是黑色自來水筆來畫。

運用禪繞變體也可以達到前述的效果。將原本的圖樣轉換成另一種或是兩種圖樣，可以產生視覺聯繫。禪繞變體必須讓畫面上的圖樣看起來類似，但又能在圖樣間創造出足夠的變化，這樣畫面看起來才會有趣，能夠吸引觀者。

從左至右分別是「蜂光」的兩個禪繞變體，跟一個「乾草捆」的禪繞變體。這些圖樣都是很好的範例，充分說明了圖樣中的一個小變化，就能帶來全新風貌。在「蜂光」的圖樣間留下空間，就會改變原本的色調，接著，進一步在接合處前端塗上顏色，就改變了畫面的空間感。此外，將「乾草捆」中心菱形的一半塗上顏色，同時加上陰影，能使畫面看起來如漣漪一般漾開。

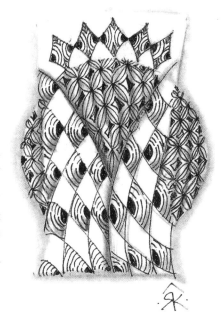

這個與「蜂光」相似的圖樣饒富趣味。注意，我將其中一個「蜂光」的變體放在畫面前景，如此一來，這個圖樣兩側的角落是最暗的，兩側是相對的。這能使觀者目光停留在畫面上，並為畫面增添了紋理層次。

第13天 圖樣的解構與重建

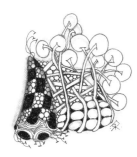

我將「派克」中的帶狀圖樣延伸到「立體公路」中，接著，我將帶狀圖樣的另一端從「立體公路」延伸到「商陸根」裡。我喜歡球形，所以我把「烈酒」放在「立體公路」的帶狀圖形下面。「騎士橋」的黑色正方形則延伸到了「新月」中，而「新月」又延伸到了「牛毛草」中。

解構指的是將圖樣的某個區域畫得看起來像是要分解掉一樣。圖樣中的各部分可以看似優美地剝落、分解或轉化成另一個新的圖樣。這樣能創造出一種戲劇效果和意外感，激起觀者的興趣，使作品充滿故事性。藝術家都是透過他們筆下的線條來與外界交流，即便是抽象藝術也是如此。當一個圖樣畫得逐漸靠近另一個圖樣時，運用這個技巧可以巧妙地將兩個圖樣連接在一起。而在圖樣的中間使用這項技巧時，可以提高這個圖樣中繁複區域的明亮度，或是改變圖樣的沉重感。在從一個圖樣轉換到另一個圖樣時，解構的技巧可以帶來無窮的可能。圖樣中的破碎缺口處可以畫在圖樣的邊緣，讓圖樣看起來呈現分解狀或是就終止在該處；或者圖樣邊緣破碎的部分也可以用來轉化成另一種新圖樣。不論我們在畫面中哪個部分使用這個技巧，它都將帶動觀者的視線，製造出令人驚豔的效果。

今天的練習

試著畫畫看下面兩個圖樣。解構的概念很適合用在「弗羅茲」和「昂納馬托」這兩個圖樣上。「弗羅茲」通常是畫在菱形格線的對角線上，也可以畫在棋盤狀格線上。「昂納馬托」中數量眾多的圓形可以為畫面增添美妙的紋理。這個圖樣很適合用來增添區域的空間感，隨著圖樣逐漸靠近邊緣，把它越畫越小就行了。

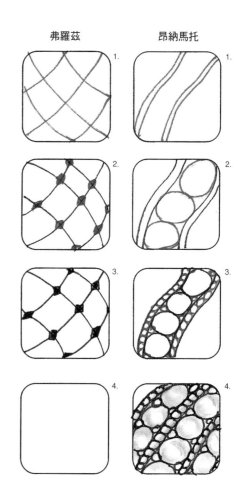

在素描簿上練習這兩個新學的圖樣，直到覺得熟練為止。然後用「弗羅茲」和「昂納馬托」來畫今天的禪繞畫作品。

熟悉圖樣的畫法後就意味著你知道如何重新創作。很多圖樣都可以解構或轉換成另一個圖樣。請挑選幾個之前學過的圖樣，在素描簿上練習解構和轉換它們。在這個練習中所學到的技巧，對將來的禪繞畫創作是非常有幫助的。

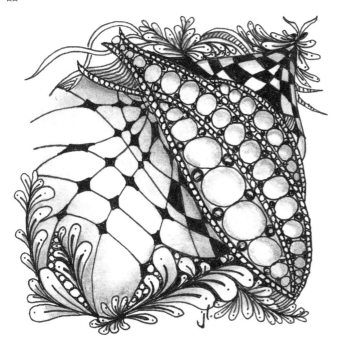

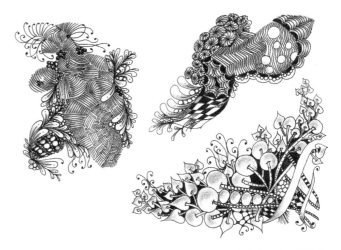

本書協力藝術家裘蒂·雷曼先從「騎士橋」圖樣開始著手畫，然後引入「昂納馬托」，圖樣漸漸解離後，又與「神祕」交織在一起。「騎士橋」重新出現在畫面中，然後變成「弗羅茲」。「流動」貫穿整個構圖，帶動觀者視線，並將整個畫面統一起來。

裘蒂所畫的每一幅作品，都是從一個可以變換、解構（或是重新建構成另一種新圖樣）的圖樣開始畫。左上圖是先從「等容線」開始畫，右上圖是從「尼巴椰子」開始，最下面的圖樣是從「立體公路」開始畫。

所需材料

代針筆（01號）
白色粉彩筆或是水漾筆
白色炭筆
白色S或K鉛筆
2B鉛筆
素描簿
白色紙磚
黑色紙磚

兒童藝術是用來說明裝飾性明暗色調的一個好例子，因為這類作品中沒有固定光源。用裝飾性明暗色調來畫陰影，會讓畫面看起來比較淺，空間感也較弱。不過我們可以將裝飾性明暗色調在紙磚上運用到極致，利用形狀之間的互動關係以及不同層次平面的陰影，來帶動觀者視線。想創造出這種效果，離觀者最近的形狀要畫得色調最淺，這會是畫面中的第一層平面。第一層平面後方、靠近交接處的形狀，色調較深，並構成第二層平面。在第二層平面後方形狀的陰影色調則又更深。每一層平面的形狀隨著平層逐漸往後擴張，色調也漸漸變暗。平面頂多擴增到第二層或第三層，才能保持畫面平淺的感覺。另一方面，你也可以讓最前面一層平面的陰影色調最深，隨著平面層次後推，讓色調逐一變淺。

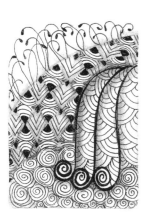

「沙特克」是這個作品的焦點。它在畫面上呈現的色調最淺，然後逐漸轉化成「春天」。「春天」將「沙特克」底部邊緣處填滿，所以色調畫得比較深。「沙特克」和「春天」後方的格線為兩個圖樣提供了邊界，因此色調又比這兩個圖樣更深。

畫「雙荷子」時，要常常轉動紙磚方向，這樣可以將圖樣中的環形畫得均勻分佈。畫「奇多」時，先畫出每一行的水平線，然後再用垂直的線條將這些水平線連起來。

今天的練習

試著畫下面3個新圖樣：「雙荷子」這個圖樣不管是畫成一大個，或是將很多個組合在一起，都是相當吸睛；「鎖鏈」可以做為邊界，畫在狹小又不規則的區塊裡，特別是像角落這種難以處理的區域；「奇多」這個圖樣非常生

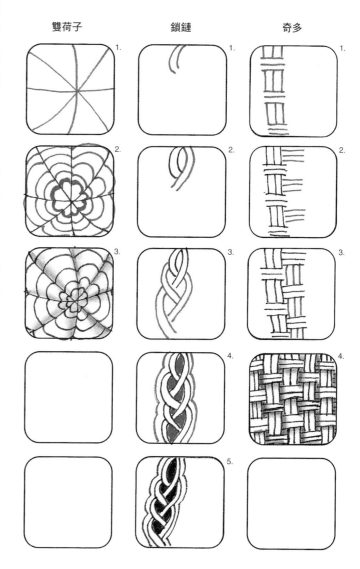

動，充滿動感，線條可以畫成筆直的，也可以畫得稍稍彎曲。

用今天學的圖樣，創作一幅白色的禪繞畫。你可以加入先前所學的任何一個圖樣或是圖樣變體。

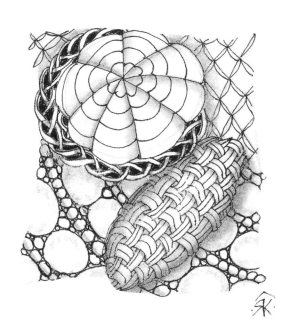

用圓化技巧來畫「奇多」的線條，可以幫助形狀看起來更立體。

裝飾性明暗色調很適合運用在黑色紙磚上的禪繞畫。黑色畫紙與白色筆觸的對比能突顯出每個圖樣的色調。試著在黑色紙磚上用白筆和裝飾性明暗色調創作一幅禪繞畫。根據圖樣的色調來決定要將它們放在畫面上的哪一個區域。最淺的圖樣應該放在前景的焦點處。離視覺焦點越遠的形狀，色調會稍微變深。

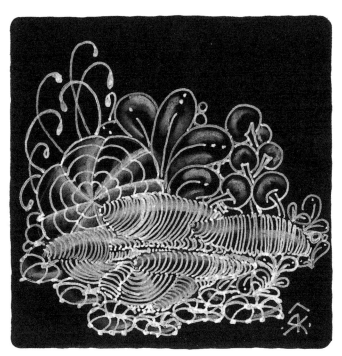

在黑色紙磚上畫的時候，由於無法呈現亮點的漸層變化，也無法畫陰影，裝飾性明暗色調此時就能派上用場，製造出空間深度，引領視線並且使焦點集中。但如果在黑色紙磚上畫出太多平面，不小心就會讓畫面看起來擁擠，而且也沒層次感。

第三章：幾何圖樣與有機圖樣

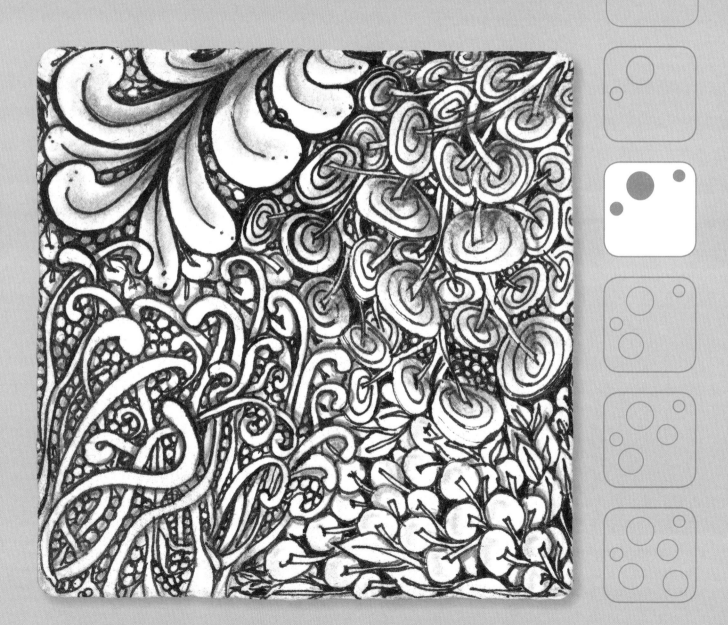

禪繞畫藝術是禪繞圖樣和形狀的結合，這些形狀可以是幾何的，也可以是有機的，或是兩者兼具。幾何形狀很明確清楚，有一定的規則，通常能夠精確地畫出來，同時也具有規律性。但幾何形狀可以是彎曲的，由圓形或橢圓形等曲線構成；它們也可以是平直的，由直線構成。「春天」就是一個由曲線構成的圖樣；而「立體公路」和「芮克的悖論」則是直線形狀的絕佳範例。有機圖樣，或者說大自然圖樣，就如同它們的名稱一樣，是由彎曲、自由變化的線條組成。有機圖樣的邊緣可以是圓形或是波浪形的，呈現出自然的樣貌和感覺。「流動」和「牛毛草」即是有機圖樣的最佳範例。

在本章的禪繞延伸創作中，我們仍主要以單色來畫，但是會開始探索色彩的可能性，使用有顏色的畫紙來創作。

當我們在觀賞一幅抽象畫作時，畫面上的圖樣和形狀會在我們的腦海中留下印象。正方形代表對稱、完美、穩定、規則、穩固或是明確；圓形代表了獨立、完滿與包容；橢圓形讓人聯想到結實累累、創造力、豐盛；而星形則象徵了優秀、向上或向外延展。形狀很常見，對於一般人來說，很多形狀都帶有相似的意涵。一幅畫的圖形若為相對立的、帶有鋸齒、有稜有角，會傳達出憤怒或混亂感；柔和、不規則的曲線圖樣，則為畫面增添一種和諧與共存的感覺。我們的反應會隨著圖樣中形狀之間的互動關係改變；圖樣或形狀的配置也會影響觀者如何詮釋構圖。

每位觀者面對作品會產生不同的情緒反應，這是由於觀者各自擁有不同的生命經驗，這也是為何禪繞畫會是藝術日誌中一種絕佳的表現方式。藝術日誌是讓個人透過圖像而非文字，來表現自我。生命中總有些時候，我們無法用語言去表達生活中發生的事，或是沒法形容尚待整理、或是還沒浮出表面的情緒。藝術日誌可以讓我們用更加私密的方式表達自己的想法；它不以文字向他人傳達想法，是一種非常個人且自由的自我表達形式。

雖然圖像焦點是抽象形狀，依舊能夠傳遞一些訊息。圖中下方的圖樣安靜而平和；上方則是邊角銳利，製造出警戒、混亂或危險的感覺。

第15天 有機線性圖樣

所需材料
代針筆（01號）
鉛筆
素描簿
白色紙磚
Lokta紙，全開尺寸

今天的練習

試著畫畫看以下3個圖樣。透過閃爍跟陰影效果，可以讓「英卡特」這個圖樣變得生動活潑。想要成功畫出「洛卡」，可以先用鉛筆在莖幹上畫出刺狀的葉片。「洛卡」是畫「沃迪高」的最佳入門練習，跟「洛卡」比較起來，「沃迪高」的針狀圖形是更隨意往各個方向伸展。在你的素描簿上練習這些圖樣，直到得心應手為止。轉動素描簿的方向，這樣可以更容易且精準地以正確的角度來畫。

英卡特　　　洛卡　　　沃迪高

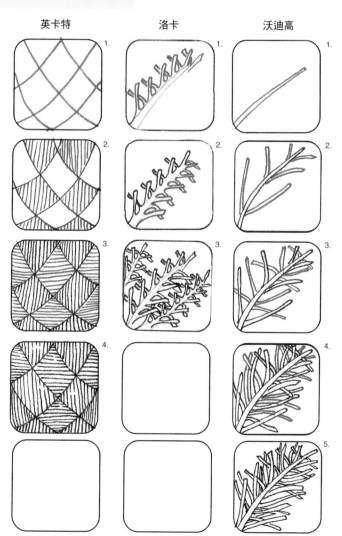

運用今天學的3個新圖樣和之前學過的圖樣，在白色紙磚上畫今天的禪繞畫作品。

「商陸根」是在畫完「沃迪高」和「洛卡」後才畫上去的，用來填滿背景區域。

關於禪繞日誌

我們家族中的女性一直保有寫日誌的習慣。每年耶誕節，我的祖母都會送給我一本日記本，以延續家族傳統。於是我就開始寫日誌，通常到了一月底，上面都只有塗鴉。雖然我記日誌的方式並不被當時家族中年長女性的認同，但是她們不曉得，幾十年後這樣的日誌型態會有一個正式的名稱叫「藝術日誌」，而且還大受歡迎。我特別喜歡在紙磚上或是小素描簿中畫禪繞畫做為藝術日誌，我稱之為「禪繞日誌」。因為可以很快畫完，所以即便生活忙碌，也能持續不輟。舉例來說，如果有個問題壓在我心頭上，比如腦中揮之不去的工作，我就會拿出一張紙磚，然後在幾分鐘內，集中心神勾畫線條。當畫完時，我會感覺精神很集中，知道下一步該怎麼做。我非常喜歡這種日誌的私密性。不同的人會有很不一樣的詮釋，而且沒有人會知道藝術家的內心究竟在想些什麼。禪繞日誌給我時間去整理思路、感受和話語。常常我在畫圖樣時，最棒的解答就會突然出現。現在不管去哪裡，我都會隨身攜帶一個禪繞工具包，裡頭有紙磚、針筆、小素描簿、鉛筆和削鉛筆機。

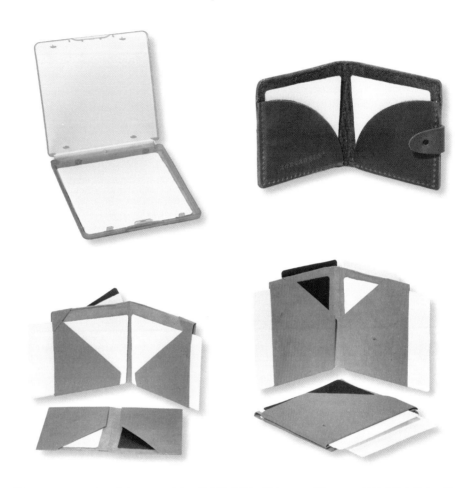

最上頭兩個是工具包的範例，你可以向禪繞畫認證教師購買；下面則是用Lokta紙折成的卡片夾。請參考124頁的附錄，該頁會教你如何做自己的藝術家交換卡片和禪繞畫的卡片夾。

建議你準備一個可以隨身攜帶的禪繞畫工具包。你可以用買的、自製或是用手邊現有的東西改造。你可以維持工具包的原樣，只要把白色的紙磚或是藝術家交換卡片、黑色紙磚、白色中性筆和鉛筆放進去即可。還可以拿一張紙折成手風琴摺，做成禪繞卡片夾來放在你的工具包裡。如果你希望在工具包上畫禪繞畫，記得選擇適合畫在工具包表面上的筆。

第16天 有機圖樣

所需材料
代針筆（01號）
鉛筆
你喜歡的白色鉛筆
素描簿
白色紙磚
中間色的藝術家交換卡片

有機圖樣之美在於它們能夠融入很多奇特的不規則形狀，同時也能輕易地與跟它們完全不同的圖樣結合。

今天的練習

試著畫看看這3個圖樣。今天的圖樣中都包含了曲線。「胡椒」這個圖樣跟「節日情調」很像；「依尼克斯」具有帶動視線的效果。在畫它的光環時要放慢速度，而且要跟中心形狀保持均等的間距。我把「烏賊」圖樣看做是「神祕」的堂兄弟，因為它們看起來很相似，但「烏賊」的中心給人的感覺比較穩固，觸角狀區域則很輕盈。在畫觸角時，記得特別留心擺放的位置。畫球形的部分時，不要都畫得如出一轍，或是讓大小落差太大。有些微小的變化都可以為畫面增添趣味，並將所有的元素串連起來。在素描簿中練習這些圖樣，直到得心應手為止。

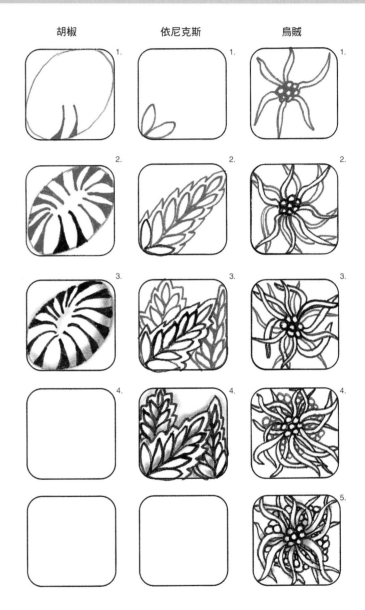

胡椒　　依尼克斯　　烏賊

當你畫得比較熟練後，用「胡椒」、「依尼克斯」和「烏賊」創作一幅禪繞畫作品。你可以加上任何之前所學過的圖樣，或是你喜歡的圖樣變體。

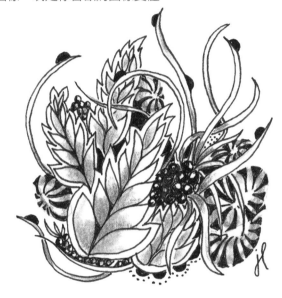

協力藝術家裘蒂在觸角上加上了黑色半圓形，創作出「烏賊」的變體。在比較輕盈的觸角跟比較暗沉、深重的底部之間，這些半圓形創造出一種平衡。

我一直喜歡那種畫在有顏色紙上的黑白作品。由於紙張的色彩會成為作品的背景，所以並非所有的顏色都適合。你會發現在中間色的色紙上創作是最容易的，這也是我們這個練習的重點所在。中間色色紙讓亮點處中漸層的白色，以及陰影中漸層的灰色能均勻地表現出來。灰色、淡卡其色和黃褐色的紙都有很好的效果；藍色調會為作品增添冷峻的感覺，但依舊適用來表現大部分的灰色調。

黃色和粉色的紙張畫起來則比較棘手，雖然這兩個顏色是中間色調，但因為較亮的關係，會使得畫面中較明亮的區域無法突顯出來。若你使用的是有顏色的紙張，又畫得比較明亮的話，畫面就很難達到和諧。記得時常拿起作品，伸直手臂拿遠一些檢視一下構圖。在決定畫下一個圖樣之前先轉動紙磚，從各個角度觀察下筆的可能性。

用你喜歡的圖樣，在中間色的藝術家交換卡片上畫一幅單色禪繞畫。試著用同一種圖樣在不同顏色的卡片上創作。

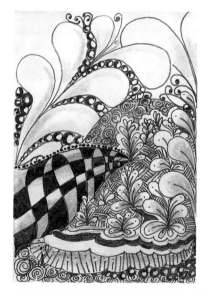
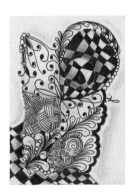

左邊的禪繞畫作品是畫在白色的紙磚上，但紙磚的一部分已先用Gelatos的藍色冰淇淋口紅筆塗上。在粉色的藝術家交換卡片上，裘蒂將單色的圖樣畫在畫面主要區域；在綠色的那張藝術家交換卡片上，裘蒂用淺綠色的色鉛筆畫出亮點，用深綠色的筆畫出陰影。

第17天 彎曲與平直的有機圖樣組合

所需材料
代針筆（01號）
鉛筆
水溶性炭筆
素描簿
2張白色紙磚
攜帶式禪繞畫工具包

有機圖樣可以很容易相互結合在一起。結合起來製造出的邊緣充滿縫隙與角落，為轉換圖樣提供了有趣的轉接區域。

今天的練習

試試這3個圖樣。今天的圖樣都有一種有機的感覺，但在視覺上則有天壤之別。「維特魯特」圖樣中的每一個圓形裡都有一個正方形，為所在的區域製造出鮮明的動感；「紋章」的圖樣猶如迷宮，可以作為背景或是視覺焦點的形狀；「莎草」畫起來則妙趣橫生。

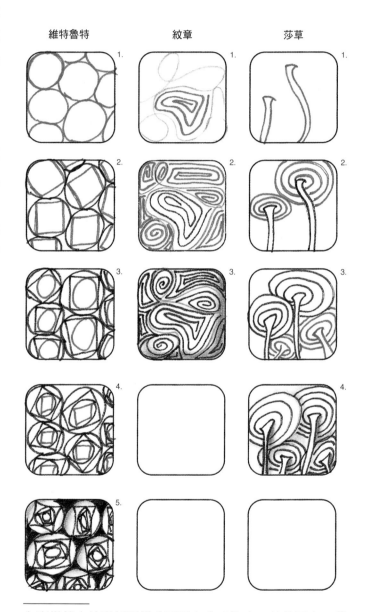

維特魯特　　　紋章　　　莎草

在素描簿中練習新圖樣直到得心應手為止，然後用今天學的圖樣，或是這週所學的任何圖樣或其變體，創作一幅禪繞畫。

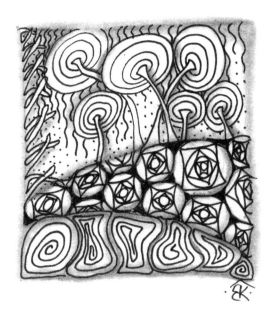

我把「洛卡」畫在畫面左側，「米斯特」則是橫跨於畫面頂部，讓這幅作品的構圖最後產生一種聚攏的效果。

禪繞延伸創作：禪繞日誌

畫禪繞日誌是一種使頭腦清醒、表現自我或是調整情緒的絕佳方法。在本章的前面部分，有兩幅禪繞日誌作品可供參考。畫禪繞日誌最簡單的方式就是從暗線開始畫，接下來就跟我們每天進行的步驟一樣，唯一不同的是，我挑選的圖樣是用來傳達自己的感受。當我在畫禪繞日誌時，我會在紙磚背後寫下一些文字或感想，這樣日後可以幫助我想起當時創作的心境。

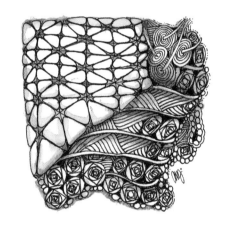

協力藝術家安吉和我都是用針筆來畫圖樣，然後用水溶性炭筆來畫陰影。我們特別控制了灰色的色調，因為炭筆只要輕輕刷過去，再用畫筆畫即可。右邊上面的作品是用炭筆畫了兩筆，製造出陰影的效果，其中一筆顏色淺一些，另一筆較深；下方的作品是淡淡刷過，乾了後再畫上其他層，製造出較深的陰影。

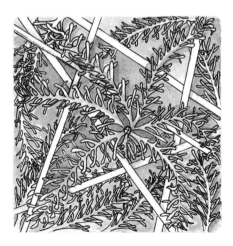

所需材料
代針筆（01號）
鉛筆
素描簿
2張白色紙磚

今天的練習

試試這3個圖樣：「片麻岩」圖樣中有一個基底，便於在上方建立圖樣；「韻律」這個圖樣有兩個變體，一種畫出來是正方形，另一種畫出來是三角形；「哈金斯」是一個呈編織狀的美麗圖樣，一旦你掌握到要領，就能畫得又快又好。

片麻岩	韻律	哈金斯
1.	1.	1.
2.	2.	2.
3.	3.	3.
4.	4.	4.
5.	5.	

在素描簿上練習這些圖樣。用這3個新學的圖樣，加上之前所學的任何圖樣或其變體來畫一幅作品。

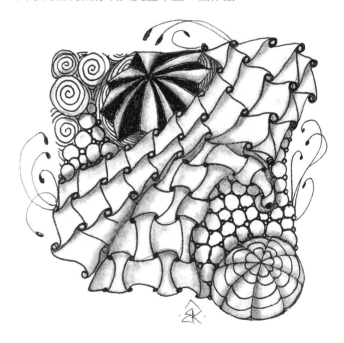

因為這幅作品中很多圖樣看起來都很相似，所以用陰影來創造出空間層次感。

今天所學的圖樣都歸類在由「曲線構成的幾何圖樣」。

曲線圖形基本上是由曲線和(假使有的話)非常少量的直線構成。地球的經緯格線就是「桶狀變形」的一個例子。而向中間收縮的曲線則稱為「枕狀變形」。若圖樣是以格線為基底，可以善用「桶狀變形」和「枕狀變形」來增添造型感和體積感。

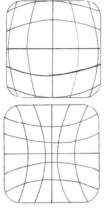

「桶狀變形」可以製造出格線向前方凸起的錯覺，而「枕狀變形」可以造成格線往背景方向退縮的錯覺。

隨時隨地畫禪繞日誌

我經常在禪繞日誌中使用最簡單的兩點透視法來畫。一開始我會運用桶狀變形或枕狀變形的畫法，畫一條彎曲的水平線。然後用針筆畫畫面中的主視覺圖形，接著，我會開始畫我想要放在這條彎曲水平線上或是旁邊的其他形狀。再來，我會用禪繞圖樣把暗線畫出的區域填滿，增添造型、形狀和趣味性。我還會畫上陰影，讓作品看起來有立體感。最後，我會在作品背面簽名，並且寫下地點和日期。

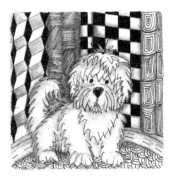

這幅作品是由一條彎曲的水平線開始畫。然後，我把小狗艾吉畫上。我用鉛筆將裝飾性的圍牆畫在彎曲的水平線上，做為背景的暗線構圖，然後用針筆畫滿圖樣，最後畫上陰影。

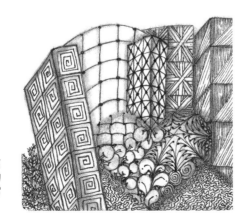

運用桶狀的視角畫舊金山聯合公園附近的斜坡街道，效果非常完美。

帶著你的禪繞畫工具包去找尋靈感吧！找一個有趣的地方來畫。這個地方可以非常近，像是你家中的某個房間、後院，或是圖書館、咖啡館。找個不會被打擾的地方，拿出工具包，用最舒服的方式，在白色紙磚上，用自己喜歡的圖樣創作兩點透視法的禪繞畫作品。

所需材料

代針筆（01號）

鉛筆

素描簿

白色紙磚

由直線構成的圖形銳利、帶有稜角。這種形狀通常畫的是人造、機械性的物品，或者本質上是堅硬、幾何形式的東西。裝飾藝術風格中就包含了很多直線設計和形狀。今天我們要學的即是直線組成的圖樣。

今天的練習

試著畫畫看這3個圖樣。「雨」提醒我在大自然中可以找到的幾何線條，而「立方藤」和「捷徑」比較類似人造物體。在素描簿上練習這3個圖樣，直到得心應手為止。

用「雨」、「立方藤」和「捷徑」以及任何以前畫過的圖樣，在白色紙磚上畫一幅禪繞畫作品。

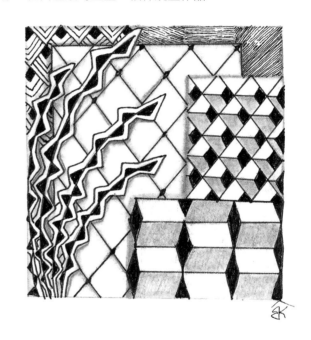

這幅作品中的所有形狀都是直線型的，先是邊界和暗線，然後圖樣和陰影也是。

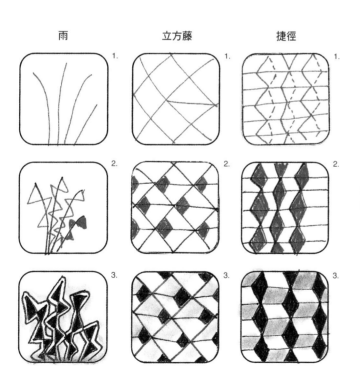

雨　　　　立方藤　　　　捷徑

露珠

「露珠」是另外一個強化圖樣畫法，也是我用最喜歡的強化畫法之一，因為它可以用於曲線圖樣的桶狀變形，也可用在以直線圖形為主的構圖中。由於「露珠」是畫圖樣中一個被放大的圓形區塊，所以露珠內的圖形也會被放大，造成圖形看起來被放大的錯覺效果。如果仔細好好畫陰影的話，就會看起來像有一滴液體或是透明的球形在那裡，塑造出放大的錯覺。我們可以用「露珠」來打破一個單調的圖樣，增添一抹特別之處、吸引目光，並邀請觀者更近地觀賞，也能製造出一種奇趣。

相較於其他我們學過的強化圖樣技法，「露珠」需要多多練習才畫得好。先在素描簿上畫出一些邊長為6.4公分大小的正方形。用我們先前學過的幾何圖樣，在每個正方形中畫一個不同的露珠。這個強化技巧非常好用，試著在本章練習的圖樣中加入。

「露珠」營造出的驚喜能夠緊緊抓住觀者的視線。

1.

2.

3.

4.

步驟1：在你想用「露珠」的地方畫出一個圓形。

步驟2：用一個圖樣將這個區域畫滿，「露珠」內的圖樣要畫大一些。（為了說明「露珠」的陰影畫法，我在步驟3把圖樣去掉了。）

步驟3：當露珠的位置落在光源直射處，陰影會產生在圓球形狀的外圍，且漸漸淡去。當露珠位置落在陰影處，露珠上的陰影會落在圓球形狀的內側邊緣。此時，陰影則是朝圓球內漸漸淡去。記得將最亮的部分畫成圓球狀。

步驟4：為「露珠」加上光源照射過來的投射陰影。

當我們完成一些禪繞創作後，可以把它們拼湊在一起組成一幅禪繞組圖。將你的作品緊挨著放在一起，中間不要有任何空隙。這個禪繞畫組圖代表了你的禪繞畫學習歷程。當你在欣賞自己的組圖時，可以回顧一下自己學畫學了多久。而在整個組圖的某處，你可能會察覺到自己的創作風格。花點時間欣賞自己的創作吧！

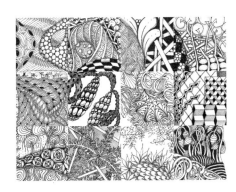

一幅禪繞畫組圖

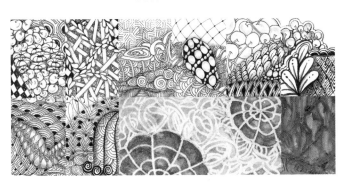

禪繞畫延伸創作的組圖

所需材料

代針筆（01號）
白色鉛筆
炭筆
色鉛筆
素描簿
白色紙磚
大小為21.6×28公分的紙，
紅色、黃色、綠色、橘色和
紫色各一張

從禪繞圖樣可以看出，藝術家是如何將他們想要畫的形狀拆解為一個個部位（這也就是我們在禪繞畫中常提到的「筆畫」·），然後再重新創作。

今天的練習

試試今天這3個圖樣。畫「碼頭」時，首先要在畫面上畫滿圓圈。改變最後一個步驟所畫的位置，可以增添觀賞的趣味，也能為圓形增添立體感。其他的兩個圖樣是以格線做基礎。「桑普森」是以「x」形的格線為底，而「尼澤珀」則是以切割的菱形格線為底。在最後一個步驟中，加上圓弧邊緣的形狀，會使得圖樣看起來顯得生動自然。

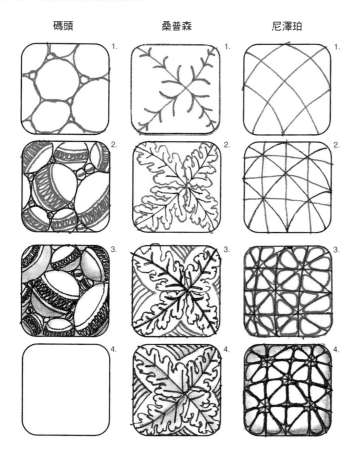

| 碼頭 | 桑普森 | 尼澤珀 |

在素描簿上練習這些圖樣，直到得心應手為止，然後用新學的圖樣和之前所學的圖樣創作一幅禪繞畫作品。

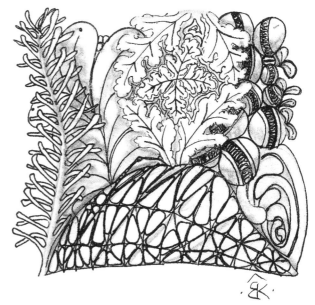

白色調的亮點能帶動目光瀏覽作品。

用鮮豔的色彩創作禪繞延伸創作

今天，我們要探討如何使用單色在亮色系的紙上創作，並用色鉛筆來製造亮點和陰影。亮點需要用亮色調的色鉛筆來畫，陰影則是要用暗色調的色鉛筆來畫。用彩度高的畫紙來畫時，亮點處的漸層變化對於構圖的平衡與和諧來說非常重要。使用亮色系的紙時，你會發現它們影響到圖樣的色調，就像我們從白紙換成黑紙來畫一樣明顯。黃色紙張的麻煩是它會讓亮點處變得不明顯；綠紙跟紅紙則會讓筆下圖形的色調跟紙張本身的色調很難調和；在深藍色的紙張上畫時，問題跟在黑色紙磚上畫是一樣的，在這種深色紙張上，你需要使用白色筆或是亮色調的顏色來畫。

先從你之前畫過的禪繞畫開始，找出對比鮮明的作品。選一張上面圖樣有留白、感覺輕盈的作品，跟一張畫面緊密的作品。或是選擇一張大部分都是亮色調的圖樣，跟一張大部分都是暗色調的圖樣。將這些作品各影印在紅色、黃色、藍色、綠色、橘黃色和紫色紙上。接著把這些作品剪下來，用白色鉛筆跟炭筆來為圖樣畫出亮點和陰影，然後再試著用色鉛筆畫在另一張影印的作品上。當你用彩色畫紙嘗試禪繞延伸創作時，可以把你在過程中學到的東西記在素描簿上，以便日後參考。

想要製造亮點處和陰影，必須大量使用白色鉛筆和炭筆。將亮點處的邊緣色調逐漸畫淡，通常會使得亮點看起來減弱一些。在完成這個步驟後，用白色鉛筆修飾亮點處的中心。

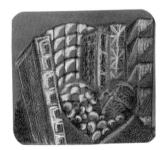

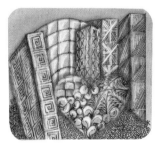
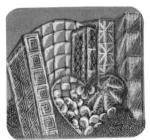

第21天 藉由重複製造變化

所需材料

代針筆（01號）或復古褐色針筆

鉛筆和/或復古褐色色鉛筆

素描簿

兩張白色紙磚

畫筆

水

今天的練習

試著畫畫看這兩個圖樣。在畫「芮克的悖論」時，要注意線條之間的距離要畫得均等。在畫每一筆之前，請記得往相同的方向轉動紙磚。畫「錯落線」時，要從左下角開始畫，如此才能在用這個圖樣填滿某個格子或是區塊時，使畫面呈現出和諧的美感。

某些圖樣單獨出現時會呈現出一種樣貌，但出現在格線中或是同時大量出現時，又是另一種樣貌。「芮克的悖論」和「錯落線」就是這種會呈現出多種樣貌的圖樣。「錯落線」是一個有機圖樣，只要跟呈現對比的圖樣搭配在一起，就能夠輕易地為一小塊區域增添趣味或協調感。當這種圖樣被放在切割成派狀的圓形區域時，看起來就會像是一個以星星為中心的有機形狀。而當它被放在切割成等寬的空間時，看起來則會呈現出一種彷彿手工編織的形狀。

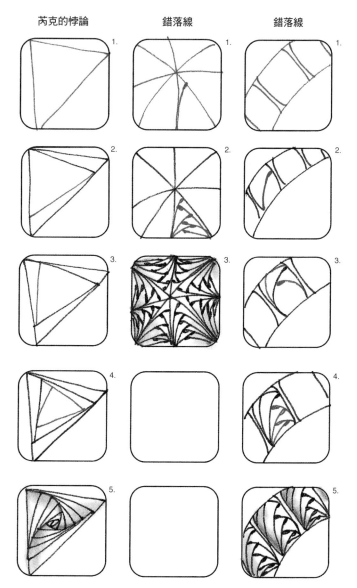

芮克的悖論　錯落線　錯落線

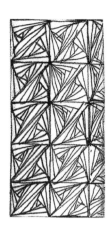

左圖的畫法是先畫出一條長方形，將這條長方形切割成好幾塊小正方形後，接著將每個正方形對分成兩個三角形，在每個三角形內畫上「芮克的悖論」這個圖樣。

右圖的範例都是先將正方形分成三角形，然後用「芮克的悖論」填滿。這兩個範例的不同之處在於，當畫到第二個三角形時，畫的起點是不一樣（與第一個三角形側邊相接的點）。第一個三角形直接改變了圖樣。第二個三角形則是模仿第一個三角形裡圖樣的第一筆開始畫。

在素描簿上練習這兩個圖樣，直到得心應手為止。當你熟練之後，用「芮克的悖論」和「錯落線」畫一幅禪繞畫作品，你可以把任何喜歡的圖樣加進來畫。

用復古褐色來畫延伸創作

在結束專門談論有機形狀的這一章之前，不能不提到如何使用復古褐色墨水來畫禪繞延伸創作。這種的墨水帶有紅色的大地棕色調，畫起來美麗、豐富，讓人感到溫暖。這種色調非常適合畫有機形狀。請試著用Sepia01號的針筆來畫圖樣，在畫陰影時，請用復古褐色炭筆和色鉛筆，或是用這種顏色的自來水筆畫出陰影。如果你用的是水溶性鉛筆，可以利用水和畫筆為圖樣的陰影製造漸層效果。

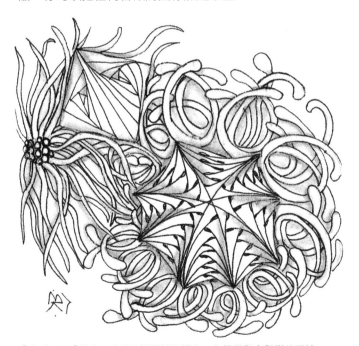

「烏賊」和「慕卡」交織的捲鬚妙趣橫生，能帶動觀者觀賞的視線。

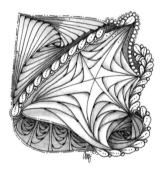

協力藝術家安吉用Sepia01號的針筆來畫圖樣，然後用復古褐色的自來水筆淡淡刷上一層。這種顏色的墨水有豐富的色調，跟這個作品上的有機圖樣結合起來，使畫面看起來既溫暖又怡人。

當你用針筆畫得非常順手後，在白色的紙磚上畫一幅禪繞延伸創作，並將有機圖樣或是這些圖樣的變體融入到你的作品中。

在本章中，我們依然會像先前一樣，使用單色來畫每天的練習作品。不過，令人興奮的是，在每天的禪繞延伸創作練習部分，我們會開始使用色彩。為了好好使用色彩進行創作，我們必須要先瞭解色彩。每種顏色或色調都有一個色溫，基本上不是暖就是冷。暖色調中的暖意取決於其中黃色的量；冷色調之所以看起來冷，是因為其中含有藍色。暖色調的紅與暖色調的藍混合在一起會變成紫色，而這個紫色跟冷色調的紅與冷色調的藍，或是暖色調的紅與冷色調的藍，混合後所產生出的紫色是很不一樣。

左側的鍋紅色中含有大量的黃色，因此看起來比右側的酞菁紅溫暖一些。酞菁紅是冷色調的紅，因為其中含有大量的藍色。

暖色

左邊上方的色輪是由暖色調的鍋紅色、深藍色和鍋黃色等三原色組成。下方的色輪是由冷色調的酞菁紅、鈷藍色和氮黃色等三原色組成。

色輪是由紅、藍和黃三原色構成的。將三原色兩兩混合後會產生間色，間色有橘色、綠色和紫色。然後，將間色和原色混合，會產生6種三間色，分別是橘黃色、橘紅色、紫紅色、藍紫色、藍綠色和黃綠色。如果一開始你就是暖色調混暖色調、冷色調混冷色調，可以避免失敗，很輕易就能調出想要的顏色。調色跟所使用的媒材沒有關係，不管你用的是水彩、不透明水彩、色鉛筆、針筆或是水溶性蠟筆，調出來的顏色都是一樣的。

就像用冷色調跟暖色調混合出的紫色一樣，由暖色和冷色混合出的間色，看起來也會顯得比較暗一點。在需要陰影的區塊中，非常適合使用這樣的混合色。

色輪是一個工具，可以幫助我們選擇搭配效果不錯的色彩。色彩的選擇非常重要，因為色彩可以幫助藝術家表達情感、感受和關注點。

冷色

暖色系比較會讓我聯想到大自然中的色彩，這些顏色看起來會有膨脹效果，視覺上呈現向前凸起的感覺；冷色系則讓我聯想到熱帶地區的色彩，這些顏色感覺比較輕，若是用這些色彩作畫，畫出來的東西看起來會比較遠。

第一個紫色是由鍋紅色加深藍色混合而成，第二個紫色是鍋紅色加鈷藍色，第三個紫色是酞菁紅加深藍色混合，最後一個紫色是酞菁紅加鈷藍色。

所需材料

代針筆（01號）
2B鉛筆
素描簿
白色紙磚
水彩顏料
畫筆
一小桶水

今天的練習

試著來練習畫這兩個圖樣。截至目前為止，我們學的所有的圖樣都是官方的禪繞圖樣。在這週，我們每天除了學一個官方的禪繞圖樣外，還會再學一個由本書中協力藝術家創作的圖樣或是圖樣變體。今天要學的官方禪繞圖樣是「斷裂帶」。有時，當我在畫這個圖樣時，會想起豆莢，也有時會聯想到鳥類新生的羽毛，或者會想到某種建築樣式，算是個樣貌多變的圖樣。「梭織」是我自己命名的圖樣，而從小我就經常在各種東西上畫這個圖樣。這是一個會不斷轉換方向、一筆就能完成的圖樣。剛開始練習畫「梭織」時要慢慢畫，才能畫出正確的比例。「梭織」這個圖樣讓我想起，以前祖母教我編織時用到的那些圖案。

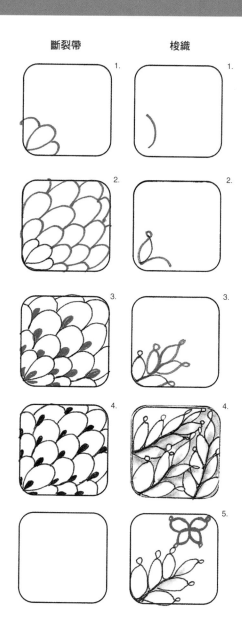

斷裂帶　　梭織

在素描簿上練習這些圖樣，直到得心應手為止，然後用今天所學的圖樣搭配其他圖樣或是圖樣變體，畫一幅禪繞畫作品。你可以三不五時停下筆來，把作品稍微拿遠些觀察，並轉動紙磚，從不同的角度探索各種創作的可能性。

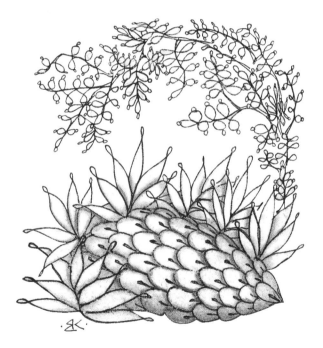

紙磚的上方畫的是圓弧形的「梭織」，下方處則畫了尖刺的形狀。

你的水彩調色盤

不管是畫筆還是顏料，每組都一定含有暖色調和冷色調的三原色。比如說，櫻花牌旅行水彩組中的顏色，就可以分成冷色系和暖色系。我用鎘紅、鈷黃和深藍來畫原色的暖色色輪；至於冷色的色輪，我是用永固玫瑰紅、檸檬黃和鈷藍來畫。

我使用鎘紅而非朱紅，是因為在鎘紅中，黃色跟紅色的量比較平衡；選擇酞菁紅而非茜素紅，則是因為在酞菁紅中，紅色與藍色的比例比較平衡。

在素描簿上，用水彩顏料、不透明水彩或是色鉛筆來畫暖色和冷色的色輪。不妨用剩下來的顏料嘗試看看不同色彩的混合效果，記得要寫下來，以便日後想要調出同樣顏色時可以參考。

第23天 蠟染紙

所需材料
代針筆（01號）
白色水漾筆
2B鉛筆
素描簿
白色紙磚
水彩紙紙磚
水彩顏料
小圓頭筆刷
一小桶水

凱西的困境　　　「流動」的變體

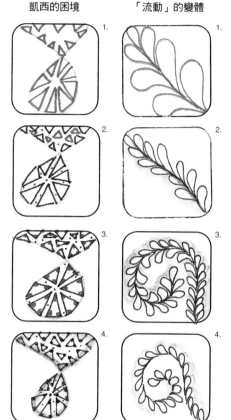

今天的練習

試試看這兩個圖樣。今天的官方圖樣是「凱西的困境」，這是個有趣好玩的圖樣，適合任何暗線畫出來的三角形區塊。我喜歡這個圖樣變化的方式。如果暗線畫出來的三角形區域夠大，可以把整個圖樣畫進去。畫完之後，如果背景空間還很大，可以在上頭加進其他圖樣。另一方面，只要算一下我的作品中「流動」出現的次數，相信讀者們會發現它是我最喜歡的圖樣之一。「流動」也是我最喜歡拿來創作變體的圖樣之一。「流動」呈現藤蔓狀，很適合拿來當邊界，或是當做一截長條狀圖樣，接在其他圖樣上，然後不斷環繞，填滿暗線畫出的區域。它也很適合畫在兩個圖樣之間的交接處。

在素描簿上練習這兩個圖樣，直到得心應手。用今天所學的圖樣和之前學過的圖樣，畫一幅禪繞畫。不過今天要增添一個新花樣：用你最喜歡的一個圖樣創作變體，加到今天的作品當中。

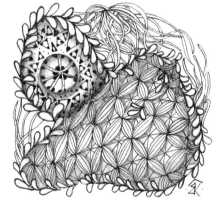

這幅作品中有「神祕」和「乾草捆」的變體。

釉彩水漾筆在藝術創作上有很多應用的方式。我們第一次介紹這種筆是在第9天的練習，就如之前我們看到的，在深色畫紙上用水漾筆畫時，可以在畫面上創造出絕妙的明暗色調對比，但是今天我們要用的是白色畫紙。在進行蠟染創作時，通常會使用一個重複的圖樣，不過在這個練習中，不管你想用一個、兩個，或是多個不同的重複圖樣都可以。建議在光線充足的地方做這個練習。當你用釉彩水漾筆畫在白色畫紙上，會呈現帶有白色的淺藍色，等墨水乾了後，顏色看起來會比較純淨。等它乾需要一點時間，所以畫的時候要小心，不要把畫面弄糊了。

這幅作品是用冷色調來畫出「雙荷子」這個圖樣。畫紙在上顏色之前已先沾濕。陰影效果則是利用對比的顏色來達成。

這回我們不用鉛筆來畫暗線，因為鉛筆的痕跡會透過墨水和水彩顯現出來。你可以先在素描簿上畫個小草圖做參考，或是直接用釉彩水漾筆在紙磚上開始畫。當你覺得某個圖樣畫得差不多時就停筆，蓋上筆蓋。等墨水乾了後，拿起作品，從較遠的距離觀察一下。記得往不同方向轉動手上的作品，看看上頭還可以再加些什麼。等你覺得差不多後，就繼續畫下一個圖樣。接下來就重複這個過程，直到感到滿意，覺得畫完為止。記得要讓墨水完全乾透。

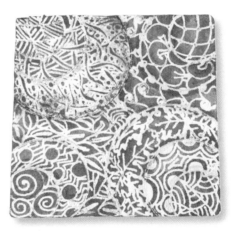

這幅作品中包含了很多圖樣，讓畫面看起來很擁擠。為了降低這種擁擠感，每個圖樣都是被畫在一個圓形中。這幅作品也是用水彩畫在濕紙上，但使用的顏色是暖色系的。

然後選擇顏色為作品的背景上色，這些顏色要能夠讓你的畫面脫穎而出。調水彩顏料時，盡量調出濃一點的顏色。因為背景顏色越大膽強烈，畫面中的白色線條就會越突出。調好顏色後，就可以塗上去了，你可以沾點水把畫紙沾濕，用濕畫法的方式來畫。在這個畫法中，畫紙是濕的，在畫紙上的顏料也是濕的。紙上的水份可以跟水彩顏料互相融合，製造出很美的自然色彩。在使用這個技巧時，要先確保混合出來的色彩會是你想要的效果。當然你也可以在乾燥的紙上直接上色。

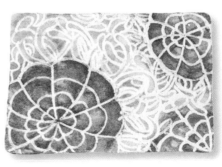

當畫紙是乾的時，上色就會有比較多限制。這幅作品中的色彩是以暖色調和冷色調搭配起來的。

所需材料

代針筆（01號）
Sensei03號針筆
2B鉛筆
素描簿
白色紙磚
水彩紙磚
水彩顏料
畫筆
一小桶水

今天的練習

試著練習以下兩個圖樣。今天要學習的官方圖樣是「條紋」，它很適合用來增添戲劇效果，吸引觀者的注意，或是畫在色調呈現對比的圖樣間的交接處。而只要改變黑色與白色條紋的大小、比例，就能輕易改變這個圖樣的色調。另一個圖樣是「胡椒」的官方變體圖樣。我是在禪繞認證課程上，直接和禪繞畫的創始人瑪莉亞·湯瑪斯學這個圖樣的。

在素描簿上練習這兩個圖樣，直到覺得得心應手。用今天所學的圖樣和任何之前學過的圖樣或是變體畫一幅禪繞畫。

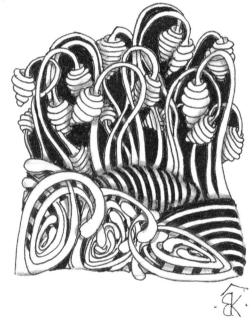

條紋	胡椒的變體

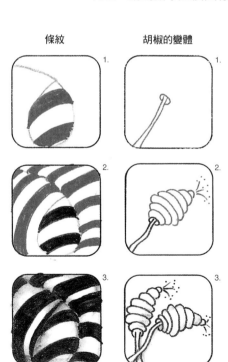

這幅作品中的每層平面上有很多相似的重複圖樣。「穆哈」的圖形和「胡椒」的變體看起來很像，將構圖中的前景和背景串連起來。在「穆哈」的後方可以看到「條紋」的圖樣，視線也因此被引向作品的背景。在「胡椒」變體之間的負空間上色後，就能將背景與中景串連起來。

墨水與水彩混合

今天的禪繞畫練習要結合墨水和水彩，這種方式可以呈現出優美的效果。我最喜歡用這種方式來畫植物。運用有機圖樣和針筆，從暗線開始畫到陰影，按照平時的方法完成一幅禪繞畫。我發現如果在禪繞畫上色後，若想回頭用針筆修改的話，不管已經上的是水彩或是其他顏料，櫻花牌的筆格邁代針筆非常好用。完成後，從暖色系或冷色系中選出適合的顏色為作品上色。陰影處要用較深的顏色，至於亮色調區域中的亮點則要選用較亮的顏色或是留白。

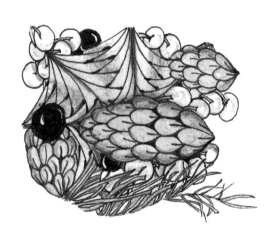

我從暖色系中選顏色來為這幅禪繞畫上色。我決定使用藍綠色和橘紅色這兩個互補色，但用少量此二色的互補色來調低每個顏色的色調，讓整幅作品呈現大地色調。為了製造明亮而輕盈的效果，我保留了大部分白色的背景。但為了平衡畫面中的負空間和正空間，我用色調較低的顏色在圖樣的某些部分淡淡塗上幾層。記得要等顏料乾了再塗下一層。

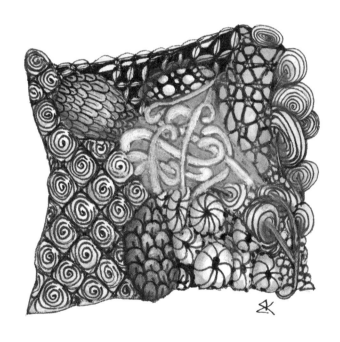

在這幅作品中，我用了跟前一幅作品同樣的顏色，但是是冷色系的。我在其中一些顏色中加上少量的互補色，以製造出更深的顏色。這幅禪繞畫一樣是用釉彩水漾筆上色，不過顏色跟上一幅比起來較深。

所需材料
代針筆（01號）
Sensei 03號針筆
2B鉛筆
素描簿
白色紙磚
水彩紙紙磚
水彩顏料
不透明水彩顏料
畫筆
一小桶水
無痕膠帶

嫩葉與黑白圓孔　　斷裂球

今天的練習

試著畫畫看這兩個圖樣。協力藝術家安吉選了她自創的「斷裂球」圖樣和「圓孔」這個強化圖樣畫法來創作。

「圓孔」是我們學的最後一個官方強化畫法。它的官方定義是：「在圖樣周圍添加珍珠般的圓點。這是一種常見於中世紀手稿中的裝飾技巧，當時常用於較大的字母周圍，來加以強調或是引人注目。」用在禪繞圖樣周圍時，一樣能製造出相同的效果。要在「圓孔」內上色、畫成彩色圓球時，如果空間夠大，別忘了留下亮點的空間。「圓孔」很適合跟同為強化畫法的「光環」和「圓化」結合使用。如果能放慢速度、集中精神謹慎畫每一筆，「圓孔」的效果會非常好。如果畫得很匆忙又心煩意亂，就會呈現相反的效果。「斷裂球」的色調介於亮和暗之間，所以很適合用在亮色調與暗色調圖樣間的交接處。圖樣中的垂直線可以改畫成斜線、水平線或交叉線條。

選你喜歡的圖樣用「圓孔」來畫今天的禪繞畫。慢慢來，仔細畫，讓它們的大小和形狀一致。還可試著在黑色和白色的紙磚上，結合變體圖樣一起畫。

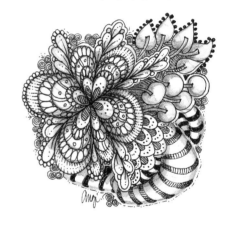

這幅花朵狀的大型圖樣變體，是安吉運用「雙荷子」這個圖樣畫的。她為畫面中每部分的邊緣增添圓弧感後，整體看起來就像是一朵花。圓形跟線條圖樣被大量運用在每個區域中的帶狀空間內。仔細看安吉是如何在「商陸根」後方的背景，以及帶狀的條紋圖樣上來畫這些線條圖樣。三分律（也就是每種東西用3次）這個準則對於構圖非常有幫助。

不透明水彩

不透明水彩是一種色彩鮮豔、有珍珠或金屬光澤的顏料。選用不同的廠牌和顏色，調出來的色彩會從半透明到不透明都有。不透明水彩的使用方法跟一般水彩一樣，但跟一般水彩比起來，不透明水彩可以為畫面多增添一點重量感和紋理層次。

安吉是用水彩或不透明水彩顏料畫在水彩紙上，創作出這個禪繞延伸作品。你可以用無痕膠帶先固定畫紙的四角，以防它捲起來。然後從水彩或不透明水彩中挑選顏色。這兒你的暗線就不是用鉛筆去畫，而是用色塊劃分區域，取代暗線功能。在換下一個顏色時，要將畫筆完全洗乾淨，而且要等顏料乾透後再繼續畫。接著拿掉膠帶，用針筆在每個區域上畫禪繞圖樣。一樣用針筆畫上陰影，再用點畫法增添畫面效果。點畫法指的是在不同的地方畫上小點，點的量端看你希望顏色有多深。將許多點點靠攏畫，能製造出深色的區域；點點彼此隔開距離，則能造成視覺上的錯覺，讓人誤以為該處有陰影。最後，再用不透明水彩畫出亮點。

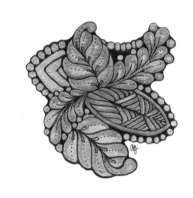

這幅作品中只使用了不透明水彩和針筆。安吉一開始先用鉛筆畫出暗線和每個圖樣的基本元素。接著她選用不透明水彩裡的中間色調的黃金色，塗上之後再等顏料乾。較深的金色是後來加上去的。不透明水彩完全乾了後，她用05號的針筆修飾圖樣，並用圓化技巧，讓縫隙的顏色看起來更深。

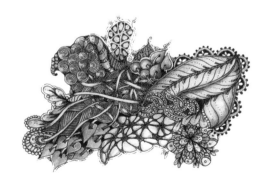

此圖中的色彩、黑色針筆畫出來的陰影，以及用不透明水彩畫的亮點，看起來十分協調，引領觀者的視線瀏覽作品，並激發欣賞的興致。

所需材料

代針筆（01號）
2B鉛筆
素描簿
白色紙磚
水彩紙紙磚
色鉛筆
Copic麥克筆

今天的練習

試試右邊兩個圖樣。今天要學的官方圖樣是「商陸根」的變體：「嫩葉」。這是一個很適合填滿空間的圖樣，畫起來也很容易，只要改變「商陸根」的最後一個步驟就可以了。第二個圖樣「成長」是我在舊金山渡假時創作的。當時我在唐人街一家餐廳入口處，看到一棵刻在磚瓦上的樹得到這個靈感。我分成四個圖來示範，不過最後畫出來應該要像第五個圖那麼緊密靠攏。

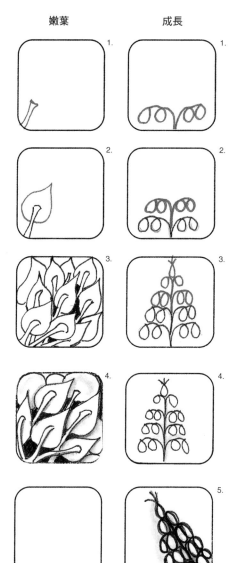

在素描簿上練習這兩個圖樣，直到得心應手為止。用這兩個圖樣和之前創作或學過的圖樣變體來畫今天的禪繞畫。

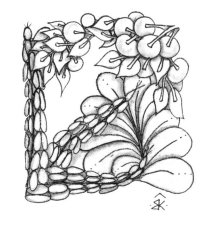

你可以選擇讓暗線畫出的區域留白，使它成為畫面中的負空間。

Copic麥克筆與色鉛筆

Copic麥克筆裡頭是透明的含酒精墨水，畫出來的效果跟水彩顏料相似，但乾得很快。先試試麥克筆畫在紙上是否會暈開，如果會暈開，請選用相同顏色的色鉛筆。今天我們要學的技巧是用Copic麥克筆來畫淡彩。用麥克筆的毛筆筆頭為暗線區域的圖樣上色，保留任何你想要的亮點區域，不要用麥克筆去畫。上色時要小心，速度要快，只讓麥克筆的筆尖跟畫面上還未乾的區塊接觸。在已經乾的區塊上色會讓那個區域的顏色暗沉。因為墨水是透明的，所以第一層會透過第二層顯現出來，讓顏色更深。畫好第一層後，用同樣的麥克筆在陰影處顏色應該較深的地方上色。最後用調色筆來畫或是加強亮點處。

我們也可以用色鉛筆來加添亮點和陰影。色鉛筆是不透明的，可以畫出與蠟筆相似的柔和線條。將不同的媒材一起運用，比如麥克筆和色鉛筆，能讓畫面的色彩層次更豐富，產生不同的紋理層次。另外還可用色鉛筆在麥克筆畫過的地方加上陰影和亮點。

如果你想先畫出暗線，可以用鉛筆輕輕畫出來。接著繼續畫植物的主題，並且用01號代針筆畫出一些有機圖樣。這時還先不要畫陰影。先確定要塗什麼色。在選定的圖樣區域塗上一層顏色，接著用同一種顏色的麥克筆在陰影區域塗上另一層以加深顏色。最後再用色鉛筆畫陰影和亮點。

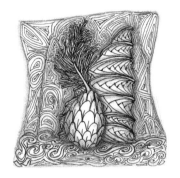

這幅作品的圖樣畫得很密集。為了使豆莢看起來向前凸起，我又再描畫了一次，讓它的顏色看起來比背景更深，因為一個顏色較深的物體看起來會距離觀者較近。加上顏色後，就讓圖樣看起來沒有那麼擁擠。

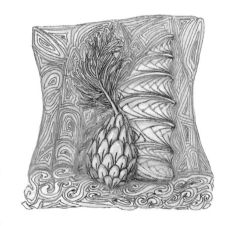

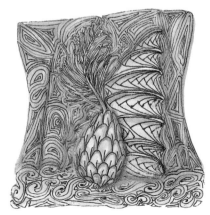

這些作品都是用針筆畫的，之後再用藍色、黃色和綠色上色。

所需材料

代針筆（01號）
櫻花牌筆格邁Sensei 03號針筆
2B鉛筆
素描簿
白色紙磚
水彩紙磚
Inktense水墨色鉛筆

今天的練習

試試這3個圖樣。今天我們要學的是兩個官方圖樣：「米爾」和「延壽」。協力藝術家裘蒂之所以選擇這兩個圖樣，是因為覺得它們非常適合延伸創作。在畫「米爾」時，注意斜線之間的空隙大小要保持一致。

「延壽」這個圖樣很能帶動觀者視線，適合放在畫面中圖樣轉換之處，也可做為增添驚喜的元素。「暗礁」是裘蒂自創的圖樣，若想在畫面上呈現垂直上升的效果，這個圖樣非常適合。「暗礁」很容易和幾何或有機圖樣結合起來。裘蒂使用了單點透視法來強化這個圖樣中結構的景深，創造出空間感。

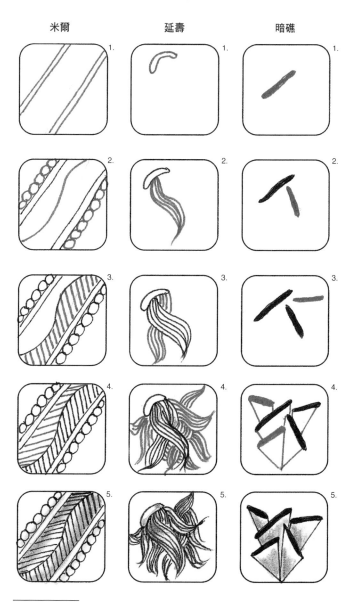

米爾　延壽　暗礁

請看「暗礁」分解圖的第四步，注意所有斜線確切的起始點。我們可以用尺來畫，或是不用尺，直接從底部向上方畫出每道暗礁。

用Inktense水墨色鉛筆畫延伸創作

Inktense水墨色鉛筆是有彩色筆芯的水溶性色鉛筆。這種色鉛筆與一般的色鉛筆相似，不管是乾用或濕用，色彩都很鮮豔明亮。乾用的時候，在一個顏色上頭塗上另一個顏色，兩種顏色會融為一體。你可以先在畫紙上上色，然後用沾了水的畫筆來調和顏色。也可以將筆直接沾水後畫在紙上，或者把筆芯削一些下來，在調色盤上用水調和後畫出淡彩的效果。

畫今天的延伸創作練習時，請先輕輕畫出暗線，然後用針筆畫上圖樣。先選定顏色，接著用Inktense水墨色鉛筆來為作品上色，最後用互補色來畫陰影。

裘蒂是一位布料與織品的藝術家，她在暗線構成的區域裡頭看出了緞帶的圖樣，於是調整了「米爾」中心的斜線長度，藉此製造出了景深和空間感。她畫好邊界和中心線之後，就開始畫球形。注意看某些球形的後方又畫了半個球形，因此營造出一種空間感。這裡「延壽」脫離了原本的圓柱形態，被畫成線條形，而且越靠近背景，看起來就越小。

裘蒂在畫這幅作品時，是先畫上「暗礁」，然後用「米斯特」的圖樣變體當做「暗礁」的陰影。她透過轉換圖樣變體的方向，在陰影應該較深的地方保留線條，而在陰影較淺的地方使用點點的圖樣。接著她畫上了「等容線」，為畫面製造出動感，同時也和「暗礁」中有稜有角的輪廓形成對比。之後她又畫上其他圖樣。畫完後，她才發現「暗礁」的黑色頂端太過強烈，搶走了其他圖樣的光彩，便決定加上黃紅藍三原色來調整畫面。「暗礁」周圍的黃色，就讓觀者感覺這個圖樣跟其他圖樣的對比沒那麼強烈。

所需材料

代針筆（01號）

尖頭筆格邁Sensei 03號針筆

2B鉛筆

素描簿

白色紙磚

白色紙磚、白色藝術家
交換卡片，或大小為
8.9×6.4公分的水彩紙紙磚

Gelato冰淇淋口紅筆，
或卡達牌蠟筆，
或水性粉彩蠟筆

今天的練習

「說話」是官方圖樣。藉由改變這個圖樣的大小、形狀和密度，它可以有各種不同樣貌。「放大」是一個很適合拿來做禪繞變體的圖樣。從第二列分解圖中可以看到幾個我最喜歡使用的圖樣。當你在畫這些圖樣時，要記得集中精神。我發現我很容易一下就畫太快，特別是在畫像「放大」這種圖樣時。只要集中心力，注意間距，就能把這兩個圖樣畫得很棒。

有時我在畫禪繞畫時，會用很多禪繞變體，有時只用幾個，有些時候則是完全不用。

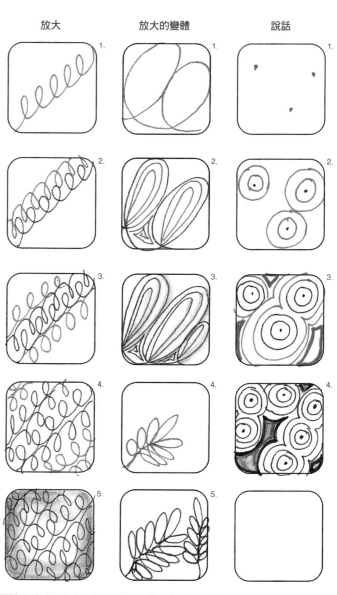

圖樣變體讓創作者有機會變換圖樣，貼切表現出想要傳達的主題或是訊息。

水溶性蠟筆

色彩是藝術家用來表達自我的工具。
色彩可以幫助藝術家傳達訊息或情
感、建立一種情緒或氛圍，或者凸
顯創作中的細節，傳遞作品想要訴說
的故事。所以，把色彩添加到禪繞日
誌中是一項很棒的做法。我們用來上
色的媒材有很多，有的是透明或不透
明；有的塗上後會產生層次感，也可
能沒有；有的沒有光澤，有的則有光
澤；有的能呈現立體感，有的則是很
平。瞭解畫畫媒材可能產生的效果，
能幫助我們畫出預期的效果。

從我工作室的工作檯向外望去，我看見佈滿天空
中的深綠色漏斗雲。我用Gelato冰淇淋口紅筆幫
漏斗雲和背景的雲塗上顏色。我是直接用手指在
藝術家交換卡片上混合顏色。在雲的下方我畫出
城市，用「說話」的變體來填滿雲朵。我用油性
粉彩將「放大」畫在那個漏斗雲中，再用畫筆跟
水沾了一些藍色的水溶性粉彩蠟筆來畫陰影。卡
達蠟筆塗上去後產生的質地紋理，為畫面增添了
亮點和一些線條。建議大家可以勇於嘗試將不同
的媒材結合，來達到想要的效果。

水溶性蠟筆是蠟狀形式，可以當成顏料或油畫棒使用。可以直接乾畫，也可以
濕畫。直接乾畫後加以抹開，可與其他顏色混合。乾用時，可以直接畫在畫紙
上，然後用水、膠狀顏料調合劑或打底劑混色。也可以把水溶性蠟筆在調色盤
上混合好，然後用畫筆畫在紙上。每種方式都能產生獨特的效果和質地。身為
一位混合媒材藝術家，我發現自己經常用以上三種上色方式，做各種不同運用。

在這個練習中，我們要先跳過在紙磚或是藝術家交換卡片上畫邊界這個步驟，
而是先畫出暗線。選一種水溶性蠟筆，然後畫上圖樣。可以用水溶性蠟筆或針
筆為圖樣增添細節。最後用互補色畫陰影。

這幅作品是先用鉛筆畫出暗線，然後再用代針
筆（01號）畫圖樣。我把冰淇淋口紅筆跟打底
劑混合來畫天空。接著用冰淇淋口紅筆和膠狀
顏料調合劑混合，畫出植物的圖樣。亮點則是
混合打底劑後加上去。整幅作品的色彩傳達出
平和、愉悅的感覺。

第五章：風格的定義與運用

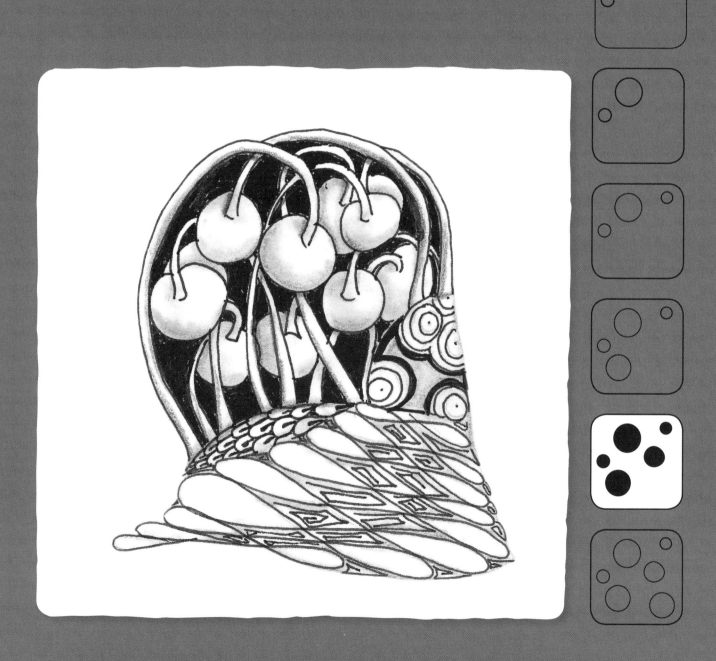

當我們提到藝術風格的時候，通常有兩種意思。一個意思是「一個時代的流行趨勢或是藝術運動」。在本章關於圓形禪繞畫的練習課程部分，我們就會談到這個風格的定義。另一種意思是指「一位藝術家整體作品的獨特性或特徵」。

本章將著重於如何了解並發展你的個人風格。我們會從獨特的吸引力、簡潔的線條，與邊界輪廓開始說明，一直到變化和創造圖樣，探討表達的各種可能性。每個人都有自己的風格。個人風格是由過去的環境和經歷，加上我們喜歡或覺得有吸引力的東西塑造而成的。我們將會探索能夠持續傳達個人風格的方法，藉此讓我們的作品不斷創新，同時透過創作自己的圖樣來不斷進步。

這幅作品不僅讓人看了感到祥和，在畫的時候也有同樣效果。我在需要靜心或是集中精神時，就會畫羽毛，幫助自己安靜下來。

當你回顧過去28天創作的作品，你會在自己的作品中看到某些一致性。就我的情況來說，我總是喜歡運用圖樣來變換色調，同時呈現亮色調與暗色調，並在這兩類色調的圖樣之間，穿插深淺不一的中間色調圖樣。

用先前你畫好的28個作品創作一個組圖。你最常看到的特點是？你最喜歡這個組圖中的哪一幅？花點時間觀察和探尋你的風格。你希望改進的部分是哪些？也許是一幅比較有動態感的作品，或是一幅畫面較輕盈的作品。這個自我評斷的機會對創作者很有意義。藉由這個機會我們能看到自己的進步，也能幫助我們集中焦點，這樣才能繼續朝自己期望的方向前進。本章會用文字敘述和範例教大家學一些新圖樣，同時對照前面4章出現過的步驟分解圖。這樣是為了要訓練你學會辨識圖樣，並判斷這些圖樣可以如何拆解成簡單的線條。

所需材料
代針筆（01號）
鉛筆
紙筆
素描簿
白色紙磚
黑色紙磚
不透明中性筆
畫陰影和亮點的色鉛筆

最棒的創作靈感有時來自於自己最愉悅的體驗，有時，則來自於自己最喜歡的東西。今天的圖樣對我來說剛好符合上述兩種情況。我從十幾歲時開始，每當在路上看到羽毛，就會把它看作是一個徵兆，顯示我走在對的道路上。我常常會在自己的創作之中畫羽毛，或是用羽毛拼貼。上禪繞畫認證課程期間，我們在課堂上曾畫過「沃迪高」這個圖樣。

在課堂休息時，我提到在瑪莉亞禪繞作品中常常出現的羽毛，看起來都有「沃迪高」的影子。瑪莉亞則說她很喜歡畫那種線條彼此很緊密、但卻不會互相接觸的圖樣。

這就是利用「沃迪高」來畫羽毛圖樣的基本概念。加長原先畫的線條長度，稍微改變圖樣形狀，就能畫出羽毛。在本書開頭部份，我曾說過，學習創作禪繞畫的步驟，可以讓我們在畫禪繞畫時獲益良多。在打破規則前，必須先了解規則。現在既然你已經知道學會畫禪繞的規則，就可以加以改變。在今天的練習中，我們要打破原有規則，但保留原來的畫畫過程。例如在畫羽毛上的羽枝時，線條必須緊密，就需要高度的專注力，這會讓練習的過程就像是進入冥想狀態一樣。

畫羽毛最棒的一點是，你絕對不會畫出兩根一模一樣的羽毛。

「沃迪高」可以在背景中製造出看似常綠植物樹枝的效果。要特別注意，松針的形狀是細細的長條形。羽枝（也就是羽毛上一根根微細，像頭髮一樣的毛）的形狀則像是縫衣針：精細微小，前端是尖銳的。畫羽枝時，注意它們的間隙會比針葉樹的針葉排列更緊密。羽毛的形狀與常綠樹的樹枝還是稍有不同。

在素描簿上練習畫羽毛。羽毛中間放射狀的東西叫羽軸。你可以把羽軸當做圖樣的暗線，也可以在羽軸周圍畫出你希望羽毛呈現出的形狀。有些羽毛的底端會有不規則且捲曲的「小羽毛」。如果你想增加這個部分，請留到最後再畫。按照畫「沃迪高」的步驟來畫，但要將羽枝畫成縫衣針的形狀，讓羽枝之間非常靠近，同時要畫在畫面的暗線範圍內。當你畫得熟練之後，就可以畫在白色紙磚上。

創作風格與黑色紙磚

當我們在黑色紙磚上塗上色彩時，效果跟畫在白色紙磚上一樣，可以藉此吸引觀者或傳遞我們的心聲。中性筆是一種能在黑色紙磚上畫出極佳效果的媒材。從不透光性來看，在適用於黑色紙磚的中性筆中，我最喜歡的有：墨水沒有亮澤的粉彩筆、墨水不透光但有亮澤的櫻花牌「月光」（Moonlight）水漾筆，跟另一種墨水有亮澤的櫻花牌「微暗月光」（Moonlight Dusk）水漾筆。「微暗月光」的筆尖較細，但這3種筆畫起來都比針筆粗。協調色的彩色鉛筆可用來畫陰影和亮點。

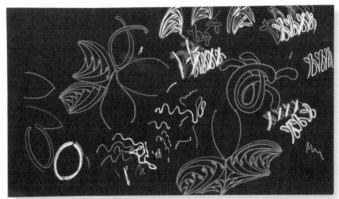

在等墨水乾時，我拿了一張廢紙來試畫，看不同顏色組合起來效果如何。最後決定只用水漾筆來畫。

用彩色水漾筆在黑色紙磚或藝術家交換卡片上，畫一幅禪繞畫。如果你願意的話，也可以用色鉛筆來畫亮點和陰影。

所需材料

代針筆（01號）
鉛筆
紙筆
素描簿
白色紙磚

要讓禪繞畫作品一直有新的面貌出現，就要能畫出有新意的暗線圖形。我們很容易就依賴先前畫過、效果很好的構圖，但這樣是無法有太大進步。從這週起，我們要開始辨別自己的風格。你每次畫的暗線都是大同小異嗎？還是會變換暗線的畫法？如果你已經嘗試過各種不同的畫法了，或許可以試著在每週的第三或第四天不要用暗線來畫。要讓作品一直創新，意味著創作的基礎也要一直創新。

在形狀裡頭再畫上其他形狀或是誇張的字母，可以為畫面空間增添趣味。如果你已經用了這些方法，不妨借師你最喜愛的藝術家，偷學他們的點子。我成長於60年代，從小就很喜歡查理・哈波的作品。他曾利用圓形、半圓形、三角形、正方形和長方形畫了很多小鳥和其他動物。

先來做個暖身練習。翻到素描簿的空白頁，重新構思暗線。想幾個新穎、獨特的圖形，將你的禪繞畫帶到一個新的境界。只要有畫出幾種自己喜歡的暗線，就選一個來畫今天的禪繞畫。用這個暗線和任何一個圖樣或圖樣變體來畫一幅禪繞畫。

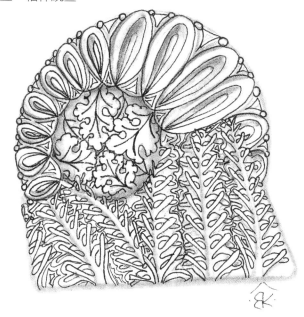

我用了左邊兩個暗線的圖形，將它們結合起來畫。

正如我們先前所提到的，圖樣來自於我們眼睛所看到的事物。也許是在郵局牆壁上看到的裝飾線條，或是流水沖刷泥土後形成的圖形，也可能是在某個意義非凡的假期中發現的一處風景。禪繞畫背後的哲學就是鼓勵我們透過多多關注身邊周圍的各種圖形，進而關注我們所處的環境。畫

禪繞畫讓我們更能夠察覺到周遭的美好。於是在一瞬間，掉落在地上的樹葉就不再僅是一片綠葉。如果仔細觀察，我們會發現葉脈構成的美麗圖樣。對初學者來説，一開始可以先在自家附近尋找一些圖樣，不妨帶著素描簿跟筆出門走走。找尋那些可以在一筆到四筆之間畫好的圖樣。那有可能是某種植物葉片上的圖樣、某個傢俱上的裝飾花紋，或是花園中某塊石頭上的紋路，或者是某塊茶巾上的花邊。當你找到讓你產生靈感的圖樣時，在素描簿上將它分解為幾筆簡單的線條。你大概要試好幾次才能順利分解圖樣，所以千萬別灰心。

在外出時帶著你的素描簿，這樣就可以隨時將發現的圖樣畫下來。之後再將這些圖樣運用在每天畫的禪繞畫或是延伸創作中。

誰說我們畫的都是抽象圖形？上圖是在某次暴風雪中從橡樹上掉落的苔蘚球。它們讓我想起「烏賊」和「神祕」這兩個圖樣，也讓我覺得像蘇斯博士（美國著名兒童文學家和教育家）畫的樹。這個苔蘚球激發我迸出靈感，是因為橡樹的樹枝上有獨特的鱗狀圖樣。我決定把兩個圖樣的分解圖都畫下來。

苔蘚球是由很多像上面分解圖1裡頭的小植物構成。注意圖1中的小圖樣都是一筆就能完成的。我把兩個苔蘚球放在一起，又多畫了一些，做為圖樣的基本架構，如圖2。在想好畫面的前景後，我在前景的苔蘚後方畫上一條呈桶狀變形的水平線。圖3跟圖2一樣有一條桶狀變形的水平線，只是圖2的這條線完全被前景的圖樣掩蓋。然後，我加上上頭長了苔蘚的鱗狀樹枝。圖A樹枝表面的鱗狀圖樣畫得比較大，圖B中則反覆畫了圖A中出現的鱗狀圖樣，但畫得比較小一點。我把這個苔蘚圖樣取名為「蘇斯」，樹皮圖樣的名稱則是「鱗狀」。

第31天 為圖樣增添獨特魅力

所需材料

代針筆（01號）
鉛筆
兩張白色紙磚
黑色紙磚或黑色畫紙
牛皮紙（非必備）
金色水漾筆
金色不透明水彩顏料

作品的獨特魅力來自於對細部的特別留心處理。作品有獨特魅力會讓藝術創作看起來別具光采。作品特有的吸引力，就像是我們為圖樣和作品加上閃亮的珠寶。協力藝術家安吉在第25天創作的「雙荷子」，就是為圖樣增添獨特魅力的最佳範例。

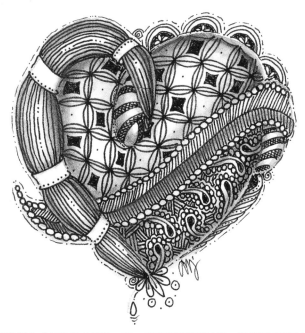

安吉說，當她的炭筆碰觸到畫紙、在上頭以各種方式滑動、畫出圖樣暗線時，她面對黑色紙磚的焦慮就瞬間淡去（即便這個暗線圖形是她很熟悉的形狀，也還是會焦慮）。熟悉的形狀能給予她打破常規、勇於嘗試的信心，特別是在她陷入瓶頸的時候。接下來的下一步就會是不一樣的嘗試。

此頁的範例中，其中有一個安吉命名為「佩舟」的圖樣，是她根據「傑作」這個圖樣創作的。這個圖樣讓安吉想起那件她小學二年級時，上頭有渦紋圖樣、自己特別喜歡的連身裙。「佩舟」特別適合拿來畫圖樣的邊界，或者利用其對比的形狀來製造趣味感。每個「佩舟」形狀裡頭都有交叉格線，讓人聯想到「游行生物」這個圖樣。

安吉說：「每次畫『流動』時，都要從邊緣開始畫，然後運用陰陽的概念將『佩舟』（請見第93頁左側所示的圖樣）加以變化。這樣就能創造出和諧、充滿趣味的作品。」

安吉在畫面還加了看起來「令人緊張」、斷斷續續的線條，以及螺旋形跟點點，來為她的禪繞畫收尾。她說：「這樣很像寫上字母『 i 』，或是字母『 t 』，也像是在一個句子後面加上句點。這樣能創造一種錦上添花的效果。」

將「佩舟」加上一些你個人偏好的獨特表現方式，來畫今天的禪繞畫。獨特魅力是另一種藝術家表達自我的工具。放手去畫吧，今天就把你的風格展現出來。

禪繞延伸創作：閃亮的禪繞字母圖樣

安吉把這類圖樣叫做「閃亮圖樣」，因為這些圖樣在本質上類似於現代照明的功能。安吉一直很著迷於中世紀貼金裝飾的手抄本，它們也是這些圖樣的靈感來源。把金箔或銀箔與手稿結合，就能產生閃亮的效果。因此在做這個禪繞延伸創作時，我先用雷射印表機，在Pacon多用途美工彩色紙（做為白色背景）跟Daler-Rowney Canford的紙上（做為黑色背景），列印出字母M和字母B的輪廓。

字母B上的金色是用Finetec金色不透明水彩顏料畫的。運用金箔能夠賦予作品不同的風貌。而將金箔固定於某個表面的手法叫做「鎏金」。傳統上在鎏金時，工匠必須先塗上底漆，之後再拋光上色底，這過程必須重複好幾次，需要極大的耐心。安吉說：「當我在紙上貼金箔時，我感覺自己就像是一位真正的工匠。字母M上頭的金色，即是用真正的金箔貼在鹿紋牛皮紙上。」

她先塗上一層壓克力消光劑在字母上，待完全乾燥後，在壓克力消光劑上「吹一吹」（就像在清眼鏡片一樣），再將金箔小心貼上去。然後她把一張薄玻璃紙放在字母上，再用瑪瑙拋光刀來為金箔拋光，拂去多餘的金箔，留下光滑、呈現浮雕效果的金色字母。在創作這種閃亮畫作的過程中，第一步要先畫出暗線，第二步才是貼上金箔，不然金箔(不管是真的或仿的)會黏到其他不該黏的地方。

試著動手來做閃亮的禪繞畫作品。你可以用紙磚或美術紙，選擇自己喜歡的尺寸來創作。

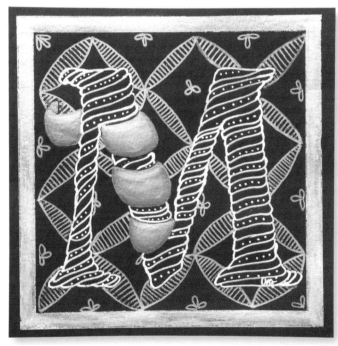

字母「M」後方的金色，是用櫻花牌金色的水漾筆畫的。

所需材料

代針筆（01號）

鉛筆

彩筆

印好暗線的紙磚

白色紙磚或將Artistico紙裁剪成適合大小

簡潔的線條、不完整的界線、邊界以及外框，都是藝術家能拿來為作品增添吸引力、趣味或質感的元素。

簡潔的線條讓圖樣的區塊看起來大方整潔。好幾個世紀以來，精美的手工地圖上都運用了簡潔的線條來畫邊緣或邊界，通常是以兩條線來畫，中間還有一些標記。

邊界和外框也是以簡潔線條來畫，因為它們可以當做焦點或者設計圖形的輪廓。

相同暗線畫出的兩幅作品

有的紙磚上已預先印好暗線。協力藝術家裘蒂會在手邊放一些這種紙磚，時不時就隨意抽出一張來畫。她發現這種做法能夠讓她在沒有靈感時，幫助她開啟創意。她會先拿起紙磚，伸直手臂，一面轉動紙磚一面觀察，接著開始畫。

雖然她這兩幅作品畫的都是邊界部分，但其中一幅留白比較多，另一幅則構圖緊密。捲起來的緞帶圖樣則保留了原本暗線畫的輪廓。

這些作品展現了裘蒂的創作風格。她的作品以注重細節著稱：她小心翼翼且精確地用內斂的線條補強了圍繞著中心四周的圖樣，而非直接把不完整的圖樣邊緣畫完整。

在今天的禪繞畫練習中，我們要來畫一個外框。你可以運用簡潔的線條、非連續線條（做為不完整邊界）、吸引目光的圓點和短橫線，或是邊框來畫。

風格就在你身邊

觀察你喜歡什麼樣的物品來找到自己的風格。裘蒂一直非常喜歡鞋子，因此鞋子經常出現在她的禪繞延伸創作中。事實上，她創作了一系列以鞋子為主題的作品，傳達了她對圖樣、質地以及講究細節的一貫熱愛。她還在作品中結合了類似織錦的圖樣。

裘蒂透過自由流動的植物圖樣與對比的幾何圖樣結合，把她的幻想跟夢幻感受畫進她設計的圖樣。值得注意的是，她把鞋跟上方的「商陸根」圖樣用線條收尾，而非留白。她覺得留白固然要緊，但鞋子的線條更為重要。

雖然這兩個邊框是用同樣的暗線畫出來的，但看起來卻有著天壤之別。第一個簡潔大方，具現代感，看起來開闊、輕盈。第二個則引人入勝，緊密的構圖形塑出重量感和魅力。

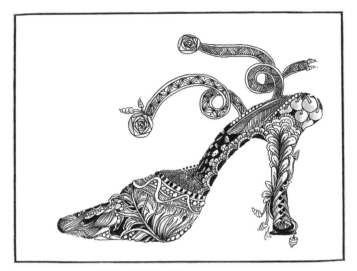

這幅作品的名稱是「鞋子永遠少一雙！」

另一項裘蒂最愛的配件就是手提包。今天的禪繞延伸創作你想畫成單色或彩色的都可以。你也可以直接拿裘蒂畫的手提包輪廓來畫，或是在藝術家交換卡片上，畫一個自創的輪廓圖形。如果你沒有很喜歡手提包，可以改畫帽子。然後，用針筆畫圖樣，將暗線畫出的區域填滿，再畫上陰影。你可以畫在紙磚上，或者把這個輪廓圖放大，畫在畫紙上。

將這個輪廓圖複製到藝術家交換卡片上，或自己另外創作一個。

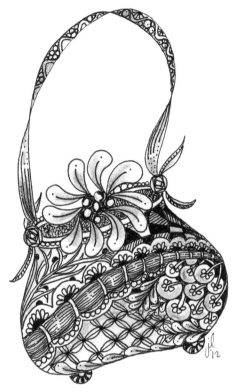

注意手提包的提手跟前一頁範例中的外框有點相似。如果說「多到滿即是好」，那麼裘蒂絕對能畫到多得不能再多！但她是有選擇性的，並兼顧構圖的平衡。她也會視畫面效果需求，適時逐漸減少一些圖樣。請特別觀察右上方的「騎士橋」，以及環繞在手提包前方、極富復古風格的「纏線」。在提手上方彎折的右半部中，圖樣比較多。

裘蒂提供的小訣竅是：你也可以改變線條，把手提包畫得比較正、提手比較短，讓提手不要有這麼多彎折；把花畫在側邊而非中心處，畫小一點；而且在開始畫之前，想一下要不要先畫暗線。這個過程有無限的可能！盡情享受吧！

所需材料

代針筆（01號）
鉛筆
剪裁成適當大小的畫紙
頁面右下方的範本圖
櫻花牌Koi水彩麥克筆
圓規
量角器

圓形禪繞畫是一種運用禪繞圖樣的創作形式，只是不是畫在邊長為8.9公分的正方形上，而是畫在直徑為11.4公分的圓形紙磚上。這個練習能讓你學畫一些新穎的圖形，同時提昇你的畫畫功力。熱愛數學的協力藝術家吉妮薇·克瑞布，一直對具有數學結構的曼陀羅圖形很有興趣，而圓形禪繞畫就是以曼陀羅架構為基礎。

吉妮薇通常是在21.6×21.6公分大小的紙上設計圓形禪繞畫的邊框或範本，這是在邊長為21.6×28公分的紙上，所能剪下的最大正方形。在替圓形禪繞畫設計圓形的格線時，首先要在正方形上畫出兩條對角線，找到中心點。然後利用量角器以一定的角度，畫出更多線條。比方說，如果你要在圓形上劃分8個區塊，那就每隔45度畫一條線；如果要劃分出12個區塊，就要每隔30度畫一條線。

然後，從中心點開始，用圓規畫出一個個圓形，彼此相距1.3公分。在畫這一步驟時請用鉛筆，之後才好擦掉。畫出圓形的格線後，以剛剛用鉛筆畫出的線條為準線，用針筆畫出圓形禪繞畫的線條，以使圖樣對稱。在右邊這幅圓形禪繞畫中，吉妮薇畫出的線條看起來就像花瓣的形狀。

這個花朵形狀的範本線條，是今天禪繞創作練習會用到的暗線。

請用左頁的範本來畫今天的練習和禪繞延伸創作。你可以先把這個範本描畫下來，或是掃描到電腦中，調整大小後印出來。你可以用先前學過的任何一種圖樣畫，而且不要害怕將某些區域留白。下方單色的版本是畫在白色的卡紙上。在畫這幅作品的陰影前，吉妮薇把它掃描起來，然後印在另一張卡紙上，以便畫彩色版本。

為你的圓形禪繞畫上色

在下面這張禪繞延伸創作中，吉妮薇用了跟前面一樣的範本，然後使用Koi的彩色自來水筆上色，這種筆的墨水是水性的，筆頭看起來像毛筆。

吉妮薇說：「我不是每次都會把圓形禪繞畫中的所有區塊都塗上顏色，將一些區塊保留原有的單色，效果也很不錯。在我的圓形禪繞畫中，大部分區塊都保留原本的單色，只用麥克筆添加一些鮮豔的顏色，或是用水漾筆或細字亮彩筆增添一些色彩。」

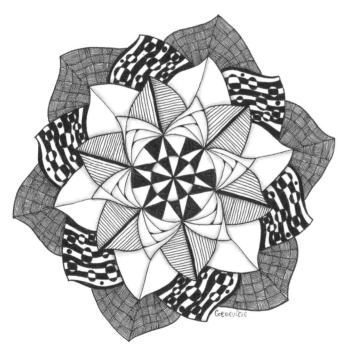

用炭筆畫陰影是吉妮薇在畫禪繞畫過程中最喜歡的部分。她說：「這就像是為畫面注入生命一樣。」

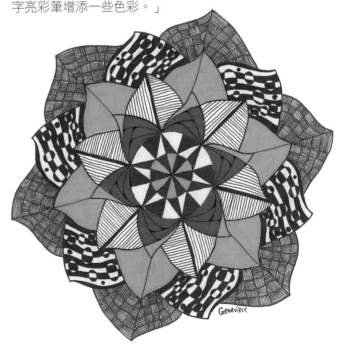

無論你用什麼筆來為圓形禪繞畫上色，都要確認畫起來不會暈開。掌控自己所使用的顏色是非常重要的。

第34天 幾何形狀的圓形禪繞畫

所需材料
代針筆（01號）
鉛筆
剪裁成適當大小的白色畫紙
剪裁成適當大小的彩色畫紙
頁面下方的範本圖
色鉛筆

昨天的圓形禪繞畫是以自然的花朵形狀圖樣呈現，而今天我們要學習的是幾何形狀的圓形禪繞畫。這裡所有的線條都是直的，所以每個區塊不是三角形就是四邊形。吉妮薇用同樣的步驟畫出範本，只不過這個範本的重點是稜角分明的幾何圖樣。吉妮薇一直都很喜歡幾何形狀，所以她在畫的時候非常開心。

吉妮薇說：「無論何時，只要我看到三角形，我都會想到『芮克的悖論』，這是我最喜歡的圖樣之一。在這個作品中，我在整個周圍的邊緣放入這個圖樣，並且在中間的星形中添加了線條。我還用『流動』的變體為這個圖樣增加一些植物的風貌。」

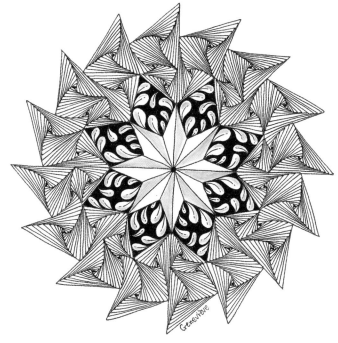

跟昨天一樣，把這個範本複製下來，記得為你的單色圓形禪繞畫跟禪繞延伸創作各複製一份。然後用今天的範本創作一幅單色的圓形禪繞畫。

這幅作品中的陰影比較少，因為「芮克的悖論」圖樣本身就有彎曲的陰影效果。

為你的圓形禪繞畫上色

為了畫這個彩色的版本，吉妮薇掃描了原先用針筆畫的作品，然後印在一張橘黃色的Mi-Teintes紙上。會選擇橘黃色是為了要搭配她用來上色的暖色調及大地色調的顏色。然後她用色鉛筆畫出淡黃色、鏽橘色，以及深咖啡色的陰影。此外，少量的黑色和白色分布在畫面中，將陰影襯托得更深、亮點更亮，為畫面增加對比效果。使用色鉛筆時，下筆必須要輕柔，否則會蓋掉原本的針筆筆跡。

有個好玩的練習可以增進你的畫畫技巧。在今天的延伸創作中，已請你在用針筆畫出圖樣後，複製幾張下來。接下來，試著用不同的方式畫陰影或是選擇不一樣的顏色來上色。另一個練習是，你可以在圓形的周圍畫不同的圖樣，而不是一直重複相同的圖樣。還有一個練習是，在整個作品中只用同一個圖樣來畫。「悖論」在這裡是一個很好用的圖樣，只要改變螺旋的方向，就能製造出不同的效果。它交錯縱橫的線條就像棋盤一樣，而你可以發明自己的棋盤！想想你可以怎麼樣來畫。創作過程中沒有規則限制，所以好好玩吧！

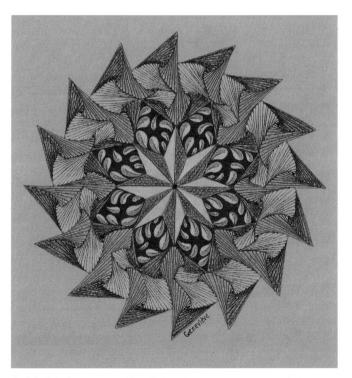

有時上完色之後，呈現的效果會讓人感到驚艷。可以特別注意上色後的「悖論」圖樣中，最亮的那個部分在圖形周圍形成一圈饒富趣味的環形。

在今天的圓形禪繞畫中，協力藝術家吉妮薇將有機圖樣和幾何圖樣結合在一起，這樣能同時運用到左腦和右腦。當你將不同性質的形狀混合在一起時，就能夠創作出變化無窮的圓形禪繞畫。

下面這個圖形是吉妮薇創作的「花形裝飾」。這個圖樣能讓你不太費力地畫出對稱的花瓣。而且在畫圓形禪繞畫的中心時，這個圖樣非常好用，此外你還可以跟其他各種不同的形狀搭配運用。

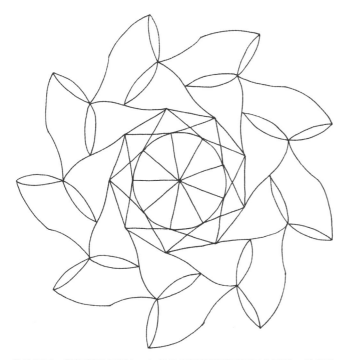

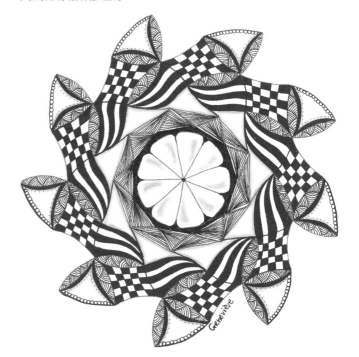

像前兩天一樣複製這個範本。如果你仔細觀察輪廓周圍的形狀，就會發現並非所有形狀都對稱。讓所有外側形狀都朝向同一方向，就可以製造出一個絕佳的風車圖形。

選一個你喜歡的圖樣或圖樣變體,來畫一幅單色的圓形禪繞畫。

先從「騎士橋」開始,將第一個縱列延長,畫到旁邊的形狀,這樣會產生黑白條紋緞帶的效果。畫面中心的花朵是「花形裝飾」圖樣,效果也非常好。

在外側形狀加上小圓形和點點,可以為作品增添獨特魅力,你也可以在其他需要添加細節的區塊中加上這些小圖形。

為你的圓形禪繞畫上色

在上色前,吉妮薇先將圓形禪繞畫掃描,然後列印在140磅的水彩紙上。她用Inktense水墨色鉛筆上色,這個牌子的色鉛筆是品質很好的水溶性色鉛筆,乾了之後不會褪色。

完成圓形禪繞畫之後,你還有很多事情可以做。你可以掃描某一幅作品、縮小、列印、剪下來,然後貼在空白的賀卡上。你也可以一次掃描好幾幅作品,然後縮小,印在圓形的貼紙上。圓形貼紙在文具店就可以買到。

將圓形禪繞畫印在T恤上效果也很棒。你可以把圖上傳到有提供這種服務的網路商店,他們可以把你的圖印在T恤、馬克杯、手提袋,以及其他東西上面。

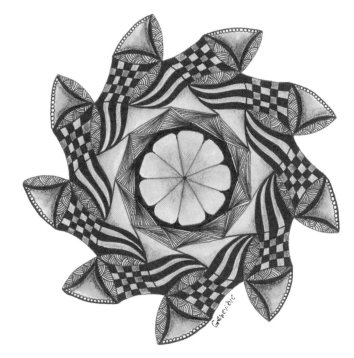

有時候,你可以變化範本來畫。仔細看可以發現,圖樣外側周圍的小花瓣在範本中是成對的,但吉妮薇在這裡加了第三片花瓣。

第六章：繼續你的禪繞畫旅程

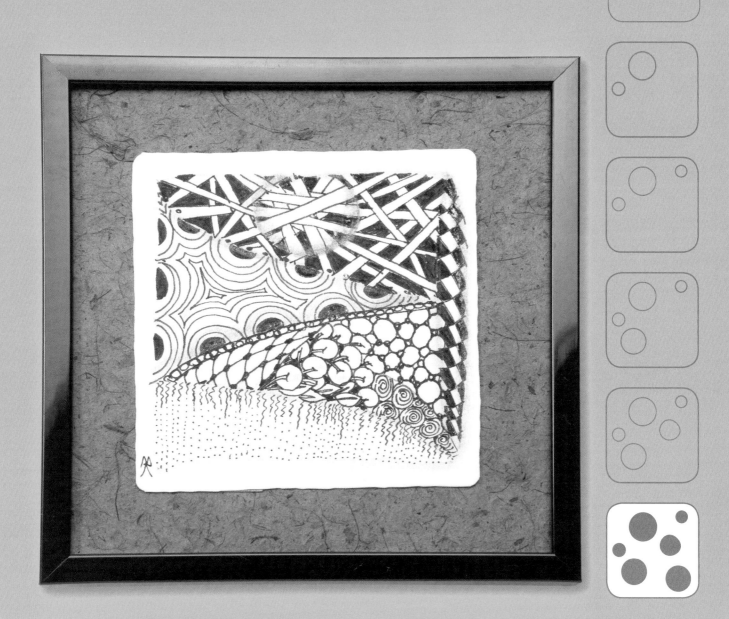

現在禪繞畫已經在你每天的生活中佔有一席之地了。有些人會把禪繞畫當做其他創作前的熱身，有些人則會用禪繞畫來開始美好的一天。工作繁忙、背負沉重工作壓力的人會發現，在下午的休息時間中，他們會需要禪繞畫來提振精神。

有些人或許還會用禪繞畫來自我抒發，或者就只是完全沉浸在畫畫的過程中。很多人則會在自己其他的創作中發現禪繞畫的影子。我建議你每天空出時間來，繼續畫禪繞畫。你可以參加藝術家交換卡片的活動、響應由藝術發起的慈善活動，或是觀摩其他藝術家貼在部落格或網站上的作品。

這兩張藝術家交換卡片出自卡片藝術家貝蒂・阿卜杜之手。

你按照前面五章練習課程所創作出來的作品都非常珍貴，要好好收藏。不妨選出幾幅得意之作裱起來。藝術作品理當被好好展示。之後你只要看到這些作品，靈感就會源源不絕。你可以把作品組合起來再裱框，或是單獨裱框後再一塊掛起來。

創作這些卡片的藝術家分別是：琳達・奧布萊恩、歐佩・奧布萊恩、克里斯・勒圖內、裘蒂・雷曼（3張）、帕蒂・歐拉（3張）、桑迪・巴塞勒繆、蘇珊・麥克尼爾、艾倫・格茲琳。

左頁：我畫在正式紙磚上的第一幅禪繞畫。

你所學到技巧不只限於用在紙磚或素描簿上。不論是哪種紙張或素材都有發揮之處，所以儘管放膽去試吧。你創作的圖樣可以畫在卡紙上，也可運用在裝飾品上，讓它們變得獨一無二。這些圖樣還可以讓珠寶飾品改頭換面，或者當做珠寶的設計圖樣、運用在織品與餐具，各種可能都有。

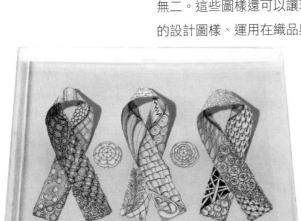

這幅作品是我在禪繞畫認證教師的活動中創作的。在11月11號的11點，全世界所有禪繞畫認證教師同時下筆，每個人都創作了一幅承載自己記憶的作品。

所需材料
代針筆（01號）
2B鉛筆
素描簿
白色紙磚
四張白色紙磚或是用水彩紙裁切成四張紙磚
藝術家交換卡片（非必備）

纏線　　　　刺果

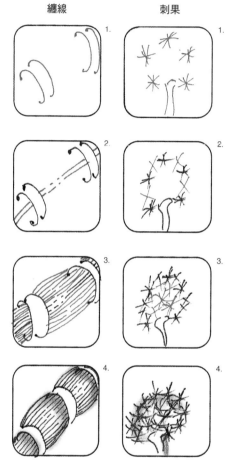

在第五章中，我們談到了如何發現並創作圖樣。有一些很棒的圖樣，是我在行進中發現的。當我沒有時間畫下圖樣時，會先拿出手機拍攝，把靈感捕捉下來，留待日後有空時運用。一台輕便的數位相機也能幫上忙。

今天的練習

試著畫畫看今天這兩個圖樣。「纏線」是一個官方圖樣，能夠引導觀者視線在畫面上移動，也很適合畫在不同色調或不同圖樣之間的交接處。第二個圖樣名為「刺果」，是一個圖樣變體，看起來很輕盈。它有點像「商陸根」的變體，不過這個圖樣的靈感是來自美國德州南部一種隨處可見的帶刺球狀植物。

在素描簿上練習這些新的圖樣，等到熟練後再來畫今天的禪繞作品。畫的時候加入一些你個人創作的圖樣變體和（或）圖樣。

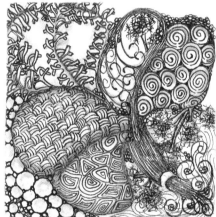

這幅作品是一個畫過頭的範例，告訴我們應該停筆了卻繼續畫會有什麼後果。

圖樣組合

圖樣組合是禪繞畫中一種常見創作方式。首先將幾張紙磚緊靠在一起，接著在每張紙磚上畫出暗線。傳統的禪繞畫圖樣組合是用9張紙磚組合，總共有3列，每列3張。暗線會直接橫跨畫過這9張紙磚。畫的時候，你必須清楚知道，紙磚上哪個區域跟另一張紙磚上的哪個區域連接，要注意這些區域要對應得起來。

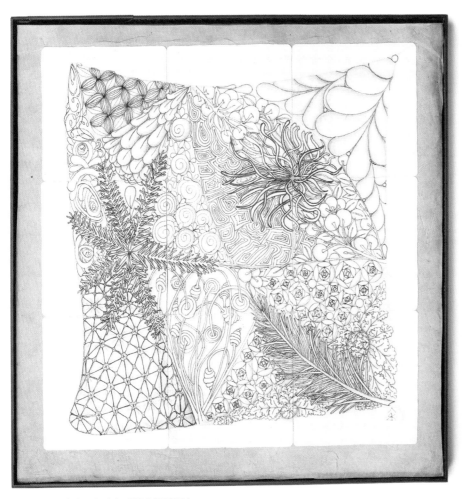

這幅禪繞畫作品就是一個圖樣組合。你可以拿已經印上暗線的紙磚來用，或者是自己畫暗線。將9張紙磚緊密排列好，邊邊靠攏。用鉛筆在這些紙磚上畫出暗線。在紙磚的背後標上數字，以免之後找不到排列順序。然後用代針筆（01號）來畫圖樣。如果某個區域橫跨了兩張紙磚，就要把圖樣畫過到另一張紙磚上。畫完紙磚上所有圖樣後，接著畫上陰影。畫陰影時就跟畫圖樣一樣，如果陰影橫跨到另一張紙磚上，也要畫過去。這個練習是禪繞畫的延伸創作，上色或不上色皆可。

這幅作品是畫在已經印好暗線的紙磚組上。

所需材料
代針筆（01號）
代針筆（05號）
2B鉛筆
素描簿
白色紙磚
4張水彩紙裁成的紙磚
藝術家交換卡片（非必備）
Gelato冰淇淋口紅筆，
卡達牌蠟筆或水性粉彩蠟筆
大隻不銹鋼湯匙
兩片8.9公分×8.9公分的壓克力板
砂紙
阿拉伯膠
寬度1.9公分的扁頭畫筆
吹風機（非必備）

粗線條的圖樣會吸引我們的注意，引起興趣，為作品增添份重量感。把圖樣加粗的一種方式是再描一次線條。例如用比較粗的筆來畫，就會讓這個圖樣變得特別引人注目。另一種方法是將圖樣畫大一點或誇張一點，就像加畫「露珠」那樣，或是將圖樣邊緣做圓化處理、畫上黑邊等等。

今天的練習

來試試看這個圖樣。「溫暖」中有三分之二的線條是用正常粗細線條來畫，其他則是用較粗的筆畫的。較粗的線條是隨意畫在圖樣中。

溫暖

1.

2.

3.

4.

在素描簿上練習這個圖樣，直到得心應手為止。用今天的圖樣在白色紙磚上畫一幅禪繞畫。在其中添加一些你自己創作的圖樣或圖樣變體。

「洛卡」的變體使得「溫暖」被凸顯出來，為作品增添了立體感。有些圖樣被多描了一遍，看起來特別突出。

單版印刷

首先，用砂紙來回打磨壓克力板。接著沖洗並晾乾，在表面塗上一層阿拉伯膠，等待膠乾。阿拉伯膠是一種脫模劑，方便我們在上頭作畫。壓克力板乾了之後，將你準備轉印的紙磚或是藝術家交換卡片放到水裡。用水性蠟筆在壓克力板上畫圖樣。因為蠟筆筆頭較粗，所以這個練習適合選線條粗的圖樣來畫。建議你用灰色蠟筆畫暗線。由於轉印出來的第一層後會變成最上層，所以最好將會先用到的圖樣的基本輪廓先畫出來。接著，把紙磚或藝術家交換卡片從水中拿出，用毛巾將表面上的水擦掉，但不要擦得太乾，然後放在壓克力板畫好的圖樣上。用不銹鋼湯匙壓在紙磚的背面上並畫圓。重複這個動作幾次。這個摩壓的過程就是要將圖樣轉印到紙上。完成後，把紙從壓克力板上拿起來，平放，等它乾。你可以拿另一張紙磚，重複這個過程，製作出一個複製品。轉印完成後要把壓克力板洗一洗。你可以讓作品保持原樣，或者再加些點綴。

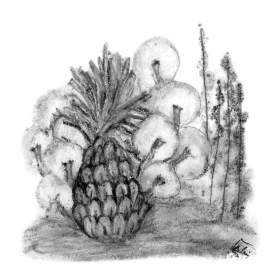

用單版印刷很難表現出細節部分，所以我用Copic 復古褐色的針筆來畫葉子，然後再補強陰影。

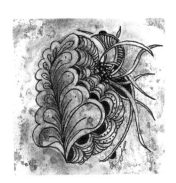

用單版印刷印好背景後，協力藝術家裘蒂用櫻花牌Sensei針筆在上頭加上圖樣。

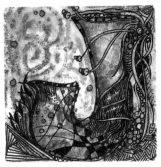

左邊的作品是用單版印刷印出來的，右邊則是用同樣的版再印一次的效果。之後這兩幅作品都沒有再進行修飾。

第38天 在布料上畫禪繞圖樣

所需材料
代針筆（01號）
2B鉛筆
素描簿
白色紙磚
黑色棉質帆布
漂白筆
Tulip布料彩繪筆
櫻花牌Sensei針筆
Inktense水墨色鉛筆

協力藝術家裘蒂剛開始創作禪繞作品時，都把畫面畫得很滿，幾乎把她當時學到的所有圖樣都放上去。尤其她特別喜歡有機線條和幾何圖樣。但是現在她會節制地選用圖樣，把重點放在構圖和焦點上。

請看右邊這幅作品跟左邊那幅有什麼不同，注意圖樣的放大效果是如何產生的。裘蒂酷愛運用負空間，藉此讓圖樣隨意發展。她每天都很享受畫畫的愉悅時光。

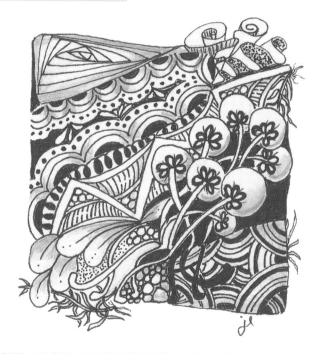

這幅作品是裘蒂在正式成為禪繞畫創作者之後不久畫的。

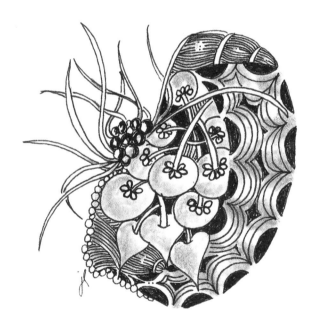

這個作品是一個絕佳範例，告訴我們創作者是如何回顧過去作品來開發新的創作可能性。

在布料上畫禪繞

在漂白前請先清洗布料並晾乾。裘蒂先用漂白筆在黑色棉布上畫出預先規劃好的正方形。圖樣中的圓形讓我們清楚看到她畫的過程：圓形從中心向外擴散到既是起點也是終點的圓形區域，呈現出層疊的效果。這是「說話」這個圖樣的變體。漂白水留在這個枕頭上的時間需要兩個小時。

漂白至想要的顏色之後，清洗一遍並晾乾。裘蒂用Tulip布料彩繪筆和櫻花牌Sensei針筆來畫圖樣，把線條、圓點和塗鴉畫在圖樣周圍。接下來用Inktense水墨色鉛筆在需要的地方塗上顏色，然後將畫筆沾水，用沾濕的畫筆塗抹某些區域，強化色彩。這裡會面臨的挑戰是，如何在漂白的有色區域上，選用顏色合適的色鉛筆，來畫出最後想要的色調。為了讓主要圖樣與布料共同呈現出最佳效果，裘蒂用金色的布料彩繪筆來呼應原有的豹紋圖樣、線條以及正方形四周超細的輪廓線。畫面中最亮的部分是最初漂白後的線條，她並沒有做任何其他處理。

從布底和帆布上特定區域重複出現的豹紋，可以看出裘蒂十分注重細節。

漂白的圖樣組合

這個部落風的靠枕，是用漂白筆畫完後，放置一個晚上所產生的效果。在正式畫之前，要先在布料樣本上測試效果，因為每種布料的染色基底不同，漂白後的線條在不同的布料上會呈現出不同效果，同樣地，需要的漂白時間也不同。

裘蒂從禪繞畫的圖樣組合得到靈感，創作出這個色調對比強烈的作品。空間安排很重要，這樣線條才不會黏在一起。在安排好構圖和圖樣的細節後，裘蒂先畫出了簡單的圖樣，並利用負空間形成對比效果。她用Tulip布料彩繪筆和金色油漆筆補強漂白的區域。

這一系列由裘蒂創作的部落風情圖樣，很適合用於傢俱布面、衣服、客製化設計品和居家裝飾用品。

第39天 畫出紋理層次以及利用雲母創作

所需材料
代針筆（01號）
2B鉛筆
素描簿
白色紙磚
雲母
Identi-Pen螢光筆
ArtGraph水溶性炭筆
小圓頭畫筆

創作者會用來增加視覺效果的另一個元素就是紋理。有些圖樣，像「沙特克」或「溫暖」本身就充滿紋理。沒有紋理的圖樣可以透過調整來呈現。一種方法是讓圖樣中的一部分變得比其他區域大些，比如「溫暖」。將圖樣連續的線條改畫成斷斷續續的線條，並加上圓孔和條紋，也可以製造出紋理層次。

運用這些技巧，在今天練習畫的圖樣中增添紋理層次。在白色紙磚上，任選圖樣或是圖樣變體來畫一幅單色的作品。試著至少加入一種你創作的新圖樣。

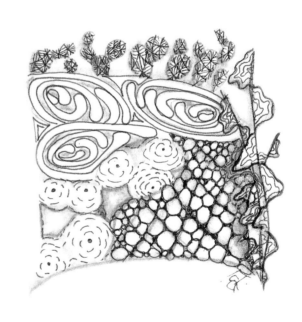

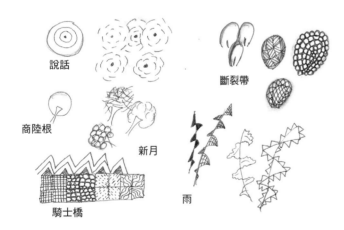

說話

斷裂帶

商陸根

新月

雨

騎士橋

這是非常好的暖身練習，讓你有機會把某個平時不太喜歡用的圖樣改造一下，變成更常用的圖樣。

在畫禪繞畫時，跳脫慣性思考能讓我們的作品脫穎而出。

雲母

雲母是一種顏色多樣的礦物。工業用雲母多半呈現橘色，這是因為附在上面的蟲膠所致。雲母通常會用砂紙磨過，常見的是厚度為3.2毫米的不透明片狀。天然的雲母有許多顏色，包括綠色、白色、橘色和透明的。今天的練習會用到上述幾種，在網路上都能買得到。大部分會被拿來用的雲母都是邊邊沒有裁齊或有顏色的。雲母可以再切成更薄的薄片，大部分是透明或半透明的。前兩個作品運用的是同樣技巧，筆則是用櫻花牌的Sensei 03號針筆。我先觀察雲母的自然紋路，把這些紋路當做畫面的暗線。我把雲母上每一條看起來上升的線條，或者我想安排於前景的線條畫在前方；把下沉或位於背景的線條畫在後方。請試著在雲母上畫下自己的圖樣。

這塊雲母包含了橘黃色、半透明和透明的區塊，非常適合運用今天學到的技巧。陰影是用ArtGraf水溶性炭筆來畫的。

這幅作品也是用同樣的技巧創作的，然後用液體鉛筆來畫陰影和位於前景的負空間。

一開始我先選了4塊長度相同的雲母來創作。但我摔破邊邊，來製造出不規則的邊緣。然後用上文中提到的技巧，畫出橫跨4塊雲母的圖樣。

這幅作品用的是一塊少見的工業用雲母。中央部份塗上了樹脂，使得中心框框內的小圖樣有被放大的效果。

所需材料

代針筆（01號）
兩枝2B鉛筆
白色紙磚
素描簿
21.6×28公分的紙
橡皮筋
色鉛筆

協力藝術家安吉喜歡用字母形狀做為圖樣的暗線。首先，她會用「雙鉛筆」技巧畫出像緞帶一樣的字母。所謂「雙鉛筆」技巧是指用橡皮筋將兩枝鉛筆綁起來使用，這是一種製造出寬邊字體的手法。你可以找一大張紙來試試，畫的時候讓筆尖與紙面保持45度角，然後輕輕畫過紙面。像緞帶一樣的筆觸非常適合畫出邊界與字形，再填入圖樣。你也可以把代針筆或櫻花牌Sensei針筆固定在一起，畫下擦不掉的輪廓線條。但不論用哪種方法，安吉都喜歡用鉛筆為字母添加光環，使字母與背景分離。在畫背景的圖樣時，到鉛筆畫出的光環部分就停筆，讓字母周圍的空間留白。最後，用水溶性炭筆為字體畫陰影。另一種添加白色光環的方法是，在字母周圍畫出斷斷續續的線條，然後在其四周畫上圖樣。

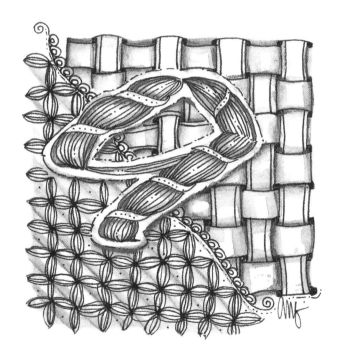

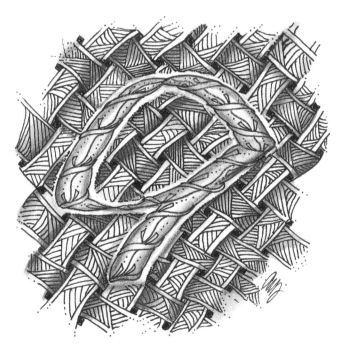

在字母周圍畫上光環可以讓字母本身跟整個作品融合。粗細不均的光環是吸引目光的焦點。

禪繞延伸創作

「peace」這個單字中的每個字母都是用「雙鉛筆」技巧畫的,這幾個字母形狀便構成圖樣的暗線。跟一般禪繞畫一樣,每個字母中的圖樣都是一筆筆畫成的。我用「雅緻」、「沙特克」、「纏線」、「橫笛」和「乾草捆」等圖樣,裝飾了這些字母,最後再畫上陰影和斷斷續續的線條。

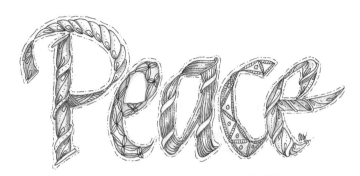

字母外圍斷斷續續的輪廓線條,讓作品看起來既和諧又獨特。

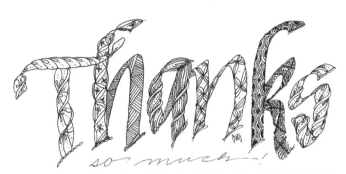

我很喜歡用兩枝鉛筆畫字母時所呈現出的趣味。跟大多數用花俏技巧設計出的字母相比,我覺得這種方式創作出的字母獨具風格,簡潔且協調。

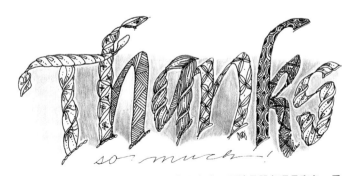

這裡安吉用色鉛筆為字母的背景添加了色彩。不論是單色還是彩色,看起來都相當美麗。

第41天 民俗圖樣與樹脂

所需材料

代針筆（01號）

2B鉛筆

Identi-Pen螢光筆

素描簿

白色紙磚

8.9公分×8.9公分的黏土板

Mod Podge膠水

筆頭寬度1.3公分的畫筆

Gel du Soleil樹脂
（或ICE樹脂）和紫外線燈

灰色釉彩水漾筆

很多民俗圖樣可以簡單分解為1到3筆來畫。這些民俗圖樣對現今的設計圖案影響很大。研究自己國家或其他民族的民俗圖樣，可以帶來創作新圖樣的靈感。很多民俗圖樣本身都具有特殊意義，你也可以記錄下來。

在素描簿上練習這些圖樣，你也可以畫自己的傳統民俗圖樣。練習比較上手後，畫一幅禪繞畫。你可以結合一些圖樣或是圖樣變體，但最好是用你自己創作的圖樣來畫。

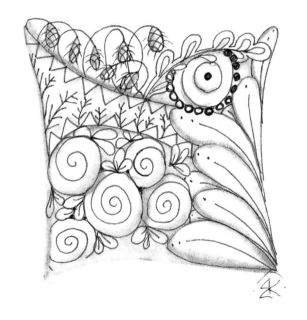

古老的圖樣與禪繞畫十分搭配。

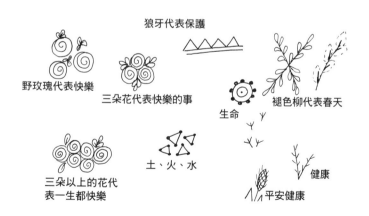

野玫瑰代表快樂

狼牙代表保護

三朵花代表快樂的事

生命

褪色柳代表春天

三朵以上的花代表一生都快樂

土、火、水

健康

平安健康

封閉的線圈狀圖樣代表了野玫瑰，長達幾個世紀來，這個圖樣都代表著幸福。只畫一個表示祈求有快樂的一天，連畫3個表示快樂的事情，連畫好幾個則表示一生都快樂。

樹脂

今天的禪繞延伸創作將教大家一個全新的創作方法，讓作品看起來更有立體感。這個方法就是用兩層樹脂來創作，以創造出極具立體感的作品。

市面上有很多種樹脂，不過基本上可分為兩類。Gel du Soleil 的樹脂不需要混合，把它放在日光或是紫外線下，20分鐘即可固化。光線必須要能夠穿透所有嵌在樹脂裡頭的物品，才能讓樹脂完全固化。像ICE樹脂這種分成兩部分的樹脂也適用，但這種樹脂需要24小時來固化。這兩種樹脂都很清透，也都適合用於今天的延伸創作。在開始前，請仔細閱讀使用說明。

今天的延伸創作需要一點預先準備。先在素描簿上畫出暗線，然後畫上圖樣。這個作品會分成三個階段來畫，所以要將畫面分成背景、中景和前景三部分。草圖畫好之後，開始在黏土板上畫。先用鉛筆畫出圖樣暗線，再用Identi-Pen筆畫背景的圖樣。此時，只要在背景上畫陰影就好。確定針筆的筆跡已經乾了後，用畫筆將Mod Podge膠水塗上，封住針筆和鉛筆畫的圖樣。在進行下一步驟前，要確定膠水已經乾透了。接著塗上一層樹脂，務必小心不要讓厚度超過1～2毫米。用大頭針把氣泡刺破，再用針將樹脂鋪到邊緣。在進行下一步之前要確定樹脂已經固化。如果你用的是Soleil樹脂，讓它曝曬於太陽光下30分鐘，或是紫外線下20分鐘來固化。樹脂越厚，需要固化的時間越長。如果你用的是ICE樹脂，需要24小時來固化。接著用Identi-Pen筆畫中景的圖樣，用灰色釉彩水漾筆來畫陰影。等墨水乾了之後，重複添加樹脂的步驟，讓樹脂固化。固化後，用水漾筆畫出前景和陰影。加上第三層樹脂，然後等待固化。

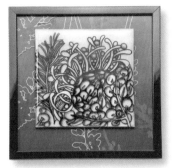

在不同樹脂層之間創作需要耐心等待，但等待是值得的。如果你用的是ICE樹脂，可以塗厚一點，這樣可製造出最大的空間深度。

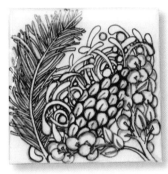

用這個技巧完成的作品，畫面的立體感讓人驚艷。

圖樣在埋入樹脂之前就已被密封了。

第42天 簡單線條構成的圖樣

所需材料
代針筆（01號）
2B鉛筆
素描簿
2～3張白色紙磚
藝術家交換卡片（非必備）

今天的練習

畫畫看這個圖樣。我們學的最後一個圖樣是「覆盆子」，就我所知，這是所有官方圖樣中唯一具功能性的圖樣。「覆盆子」可以用來掩飾不小心畫錯的地方。它比橡皮擦更好用，碰到畫不好的地方，隨時都能用這個圖樣掩飾。

今天的禪繞畫創作，更讓大家有機會用自己最喜歡的圖樣來大顯身手。請先畫上暗線，然後選擇想要畫的圖樣，還要有強化圖樣和圖樣變體。花些時間審視紙磚，並且在畫完第一個圖樣後轉動紙磚看看。記得一次只畫一個圖樣，在畫下一個圖樣前，從各個角度檢視一下作品。

覆盆子

1. 如果我在第一章就介紹這個圖樣，可能會被大家拿來過度使用。

2.

3.

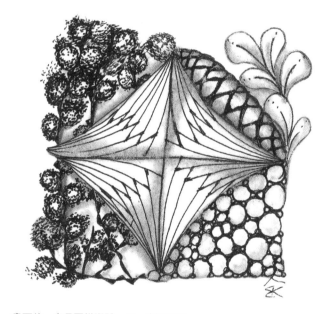

畫面的一半是圖樣變體，另一半是圖樣。

勾畫線條

在我的禪繞日誌中，很多圖樣都是從簡單的線條開始畫。所有東西都被簡化了；畫面中出現的面孔或建築都沒有畫出太多的細部。有時畫紙或紙磚上每一處都被我用圖樣填滿，有時我只在其中一些區域。通常我會用鉛筆畫出暗線，然後用針筆畫上圖樣，加添細節部分。在我的日誌中，有三分之二的圖樣都是黑白單色，另外三分之一則會加上顏色。我喜歡讓圖像自己說話，必要時我會寫下一點文字。如果你不太擅長畫人物，可以從樹木和植物、簡單的幾何形建築或是兩者的結合入手。你也可以把雜誌的照片或其他照片放在燈箱上，按照輪廓描畫。然後用轉印紙把圖樣轉印到你的素描簿、畫紙或紙磚上。

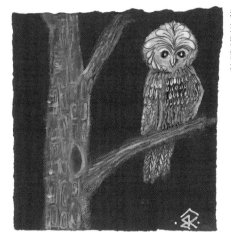

我用Gelato冰淇淋口紅筆畫出大樹，然後用打底劑畫出貓頭鷹。我先用針筆畫出圖樣，然後用打底劑畫亮點。

這幅素描是我在西雅圖畫的，我用禪繞的圖樣來表現圖中的美味食物。

這本素描簿的封面有塗上一層水彩底色，圖樣是用針筆畫的，陰影則是用Inktense水墨色鉛筆畫。

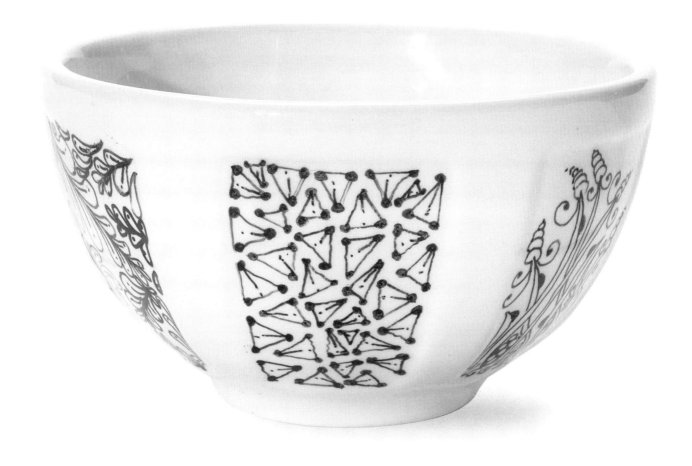

協力藝術家裘蒂・雷曼用Pebeo漆
筆在瓷碗上畫禪繞畫圖樣。

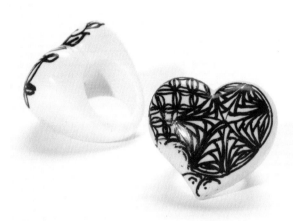

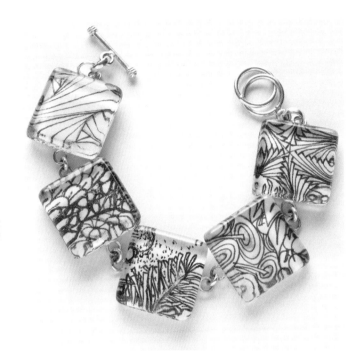

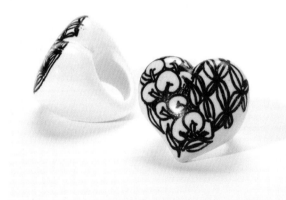

塗上水性底漆的塑膠戒指。

這個手鏈和下圖墜飾上的圖樣都是取自本書作者的禪繞作品。

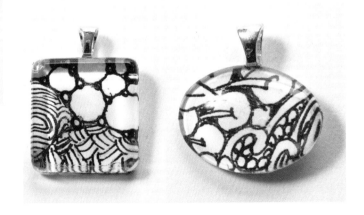

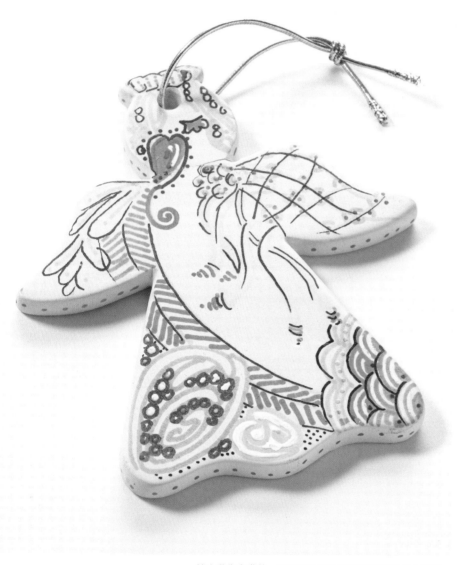

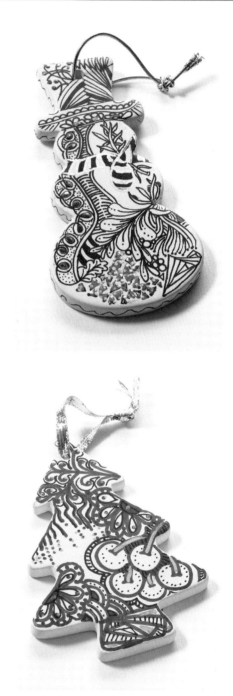

協力藝術家裘蒂‧雷曼用Bic筆在這些素陶裝飾品上創作。

要成功地在這些物件上畫你的作品，有兩個關鍵：一是用濃度91%的酒精清潔表面，二是選用合適的筆。你必須用不會掉色、專門用於玻璃、塑膠跟金屬的筆。

如果到目前你還沒在居住地附近找到一位禪繞畫認證教師，我非常建議你去找一下。從他們身上，你可以得知最新的消息、學到最新的圖樣，獲知禪繞畫的相關活動。

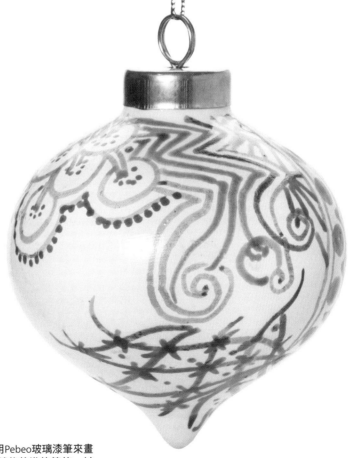

裘蒂‧雷曼使用Pebeo玻璃漆筆來畫這個裝飾品，然後放進烤箱烤，以便定色。

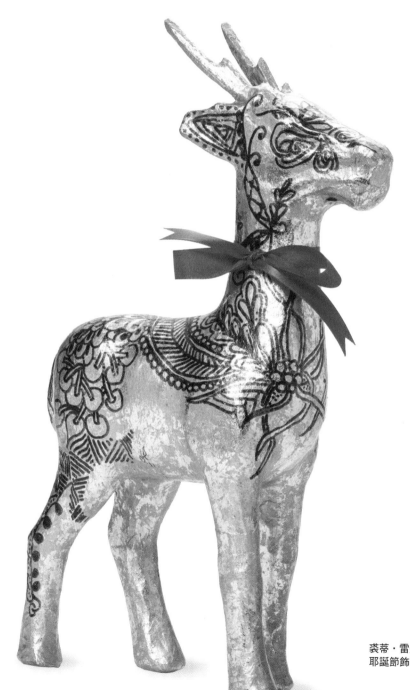

裘蒂・雷曼用Sharpie簽字筆在她的
耶誕節飾品上畫上禪繞圖樣。

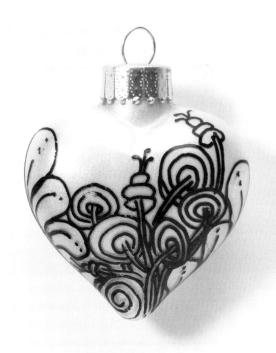

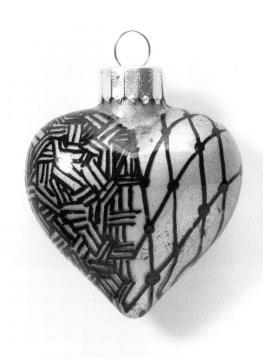

本書作者先將這些玻璃飾品上一層漆，然後用Identi-Pen筆畫圖樣。

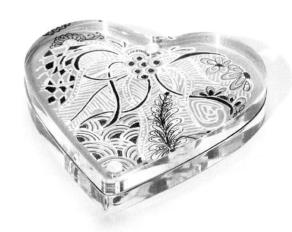

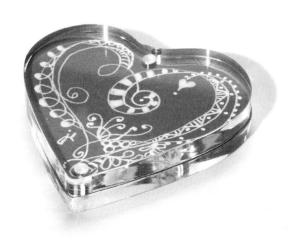

這個有框的雙面飾品出自裘蒂‧雷曼之手。

製作藝術家交換卡片與
紙磚收藏夾

如果要自製存放藝術家交換卡片的卡
片夾，你需要一張20.3×30.5公分的
白紙。如果是要自製存放紙磚的收藏
夾，則用23×38公分的白紙。請依照
紅線來折。

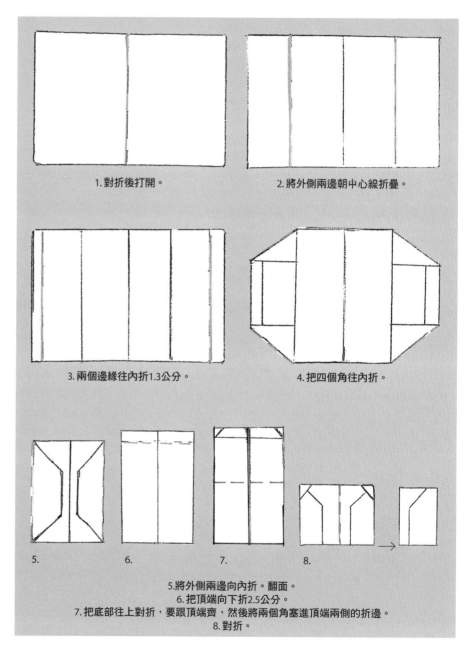

1.對折後打開。

2.將外側兩邊朝中心線折疊。

3.兩個邊緣往內折1.3公分。

4.把四個角往內折。

5.

6.

7.

8.

5.將外側兩邊向內折。翻面。
6.把頂端向下折2.5公分。
7.把底部往上對折，要跟頂端齊，然後將兩個角塞進頂端兩側的折邊。
8.對折。

這個卡片夾是用Lokta紙做的，共有5個夾層。內裡有一個夾層，外側有兩個夾層，內側有兩個夾層。

本書圖樣中英文名詞對照

第1天
雜訊　　STATIC
烈酒　　TIPPLE
新月　　CRESCENT MOON

第2天
騎士橋　　KNIGHT BRIDGE
游行生物　NEKTON
牛毛草　　FESCU

第3天
商陸根　　POKE ROOT
節日情調　FESTUNE
立體公路　HOLLIBAUGH

第4天
沙特克　　SHATTUCK
尼巴椰子　NIPA
長壽花　　JONQUAL

第5天
等容線　　ISOCHOR
春天　　PRINTEMPS
閃爍　　SPARKLE

第6天
驚奇　　AMAZE
慕卡　　MOOKA
流動　　FLUX

第8天
織女星　　VEGA
派克　　PURK

第10天
雅致　　FINERY
擬聲　　ECHOISM
鯨尾　　FLUKES

第11天
光環　　AURAS
圓化　　ROUNDING

第12天
蜂光　　BEELIGHT
夏蘭　　CHILLON
乾草捆　BALES

第13天
弗羅茲　　FLORZ
昂納馬托　ONAMATO

第14天
雙荷子　　DYON
鎖鏈　　CHAINGING
奇多　　KEEKO

第15天
英卡特　　YINCUT
洛卡　　LOCAR
沃迪高　　VERDIGŌGH

第16天
胡椒　　PEPPER
依尼克斯　YNIX
烏賊　　SQUID

第17天
維特魯特　VITRUVIUS
紋章　　COURANT
莎草　　SEDGLING

第18天
片麻岩　　GNEISS
韻律　　CADENT
哈金斯　　HUGGINS

第19天
雨　　RAIN
立方藤　　CUBINE
捷徑　　BEELINE
露珠　　DEWDROPS

第20天
碼頭　　JETTIES
桑普森　　SAMPSON
尼澤珀　　'NZEPPEL

第21天
芮克的悖論　RICK'S PARADOX
錯落線　　B'TWEED

第22天
斷裂帶　　TAGH
梭織　　TAT

第23天
凱希的困境　KATHY'S DILEMMA
流動的變體　TANGLEATION OF FLUX

第24天
條紋　　STRIPING
胡椒的變體　PEPPER TANGLEATION

第25天
嫩葉與黑白圓孔　POKELEAF WITH
　　　　　　　　BLACK-AND-WHITE PERFS
斷裂球　　TAGHPODZ

第26天
嫩葉　　POKE LEAF
成長　　GROWTH

第27天
米爾　　MEER
延壽　　ENYSHOU
暗礁　　REEF

第28天
放大　　EKE
放大的變體　EKE TANGLEATION
說話　　SEZ

第30天
蘇斯　　SEUS
鱗狀　　SCALY

第36天
纏線　　ZANDER
刺果　　STICKERS

第37天
溫暖　　WARMTH

第42天
覆盆子　　BRONX CHERRY

協力藝術家

安吉·瓦格里斯（Angie Vanglis）

安吉·瓦格里斯是一位創作者、字體藝術家、作者暨教師。她還致力研發藝術及禪繞畫相關用具和產品，並登上媒體。她的公司AV Grapics專門為小型公司提供行銷對策和培訓。安吉大學主修藝術，是禪繞畫認證教師和Copic麥克筆的認證教師。她熱心參與各種活動，曾擔任第5屆國際字體藝術會議主席，以及德州友鄰藝術競賽大會主席。

安吉的聯絡方式是：angie@avgraphics.net。你也可以上她的網站：www.vangalis.co.uk或是www.angievangalis.com瀏覽。

裘蒂·雷曼（Judy Lehman）

裘蒂·雷曼是一位經驗豐富的設計師和織品藝術家，在世界各地均有授課，同時也擔任小學的美術老師。身為禪繞畫認證教師，裘蒂發現，禪繞畫可以在課堂上幫助學生學習，於是將它融入課程中。她同時也教導教師如何在課堂上運用禪繞畫。她對禪繞畫充滿熱情，也針對成人開設禪繞畫課程。她是一位狂熱的色彩與設計專家，每件作品都具有強烈的個人特色。想要查看課程訊息、購買用品、瀏覽她的部落格以及獲得最新禪繞畫資訊，請至以下網站：http://btangled.com。

吉妮薇·克瑞布（Geneviere Crabe）

吉妮薇·克瑞布過去在高科技產業工作了30年，目前她將心力全部投注於藝術領域。她是禪繞畫認證教師，針對一般禪繞畫與圓形禪繞畫創作者研發、推出禪繞用品，例如禪繞畫記事本、禪繞日誌、曼陀羅版型、可供下載的圖形禪繞畫範本及教學影片。想了解吉妮薇的禪繞畫歷程，請上她的部落格Tangle Harmony：www.tangleharmony.com，或是到她的fb粉絲頁：www.facebook.com/AmaryllisCreations。

第103頁出現的協力藝術家包括：

貝蒂·阿卜杜（Betty Abdu）
www.betteabdu.com

桑迪·巴塞勒繆（Sandy Bartholomew）
www.SandySteenBartholomew.com

帕蒂·歐拉（Patti Euler）
Queens@Queensink.com

艾倫·格茲琳（Ellen Gozeling）
www.kunstkamer.info

克里斯·勒圖爾勒（Cris Letourneau）
www.TangledUpInArt.com

蘇珊·麥克尼爾（Suzanne Mcneill）
www.sparksstudio.snappages.com

琳達·奧布萊恩和歐佩·奧布萊恩
（Linda O'brien and Opie O'brien）
www.burntofferings.com

貝卡・克胡拉是一位藝術家、作者、產品開發設計師暨製
造者。她從1996年起就在世界各地授課,從事禪繞畫創作
則已超過五年,並在2011年取得禪繞教師的認證資格。在
克胡拉個人www.Beckahkrahula.com這個網站上,可以看到
她最新的作品、產品、創意、畫畫的小秘訣、課程表,以
及線上課程。想要更瞭解她對禪繞畫創作的熱情、她學習
禪繞畫的歷程、每天畫禪繞作品的靈感,以及她藝術創作
的作品,請至她的部落格www.thedailytangler.com上瀏覽。

藝術與靈魂研習所(Art and Soul Retreats)
www.artandsoulretreat.com

Daniel Smith
水彩顏料和水彩底色的製造商
www.danielsmith.com

Design Mica Company
Daniel Essig銷售各類的雲母,包含各種顏色的天然雲母跟
工業用雲母。
www.etsy.com/shop/danielessig
www.danielessig.com

ICE樹脂
你可以把自己的圖樣畫在Susan Lenart Kazmer的ICE樹脂和珠
寶配件上頭。
www.iceresin.com

Queen's Ink
可購買禪繞畫用品,包括黏土板、Gelato顏料、Soleil樹脂
和固化燈。
www.queensink.com

Texas Art Supply
可購買蠟筆、色鉛筆、Art Graph水彩炭筆、Copic麥克筆、
水溶性蠟筆、粉彩筆和一般美術用品。
www.texasart.com

禪繞畫官方網站
你的禪繞認證教師是離你最近的資源,你可以透過他們買
到一般紙磚、圓形紙磚、針筆,也可以去上課。請到www.
zentangle.com去找到離你最近的禪繞畫認證教師。

Paper Wings Productions
在這個網路商店可以買到各種混合媒材用品。
www.paperwingsproductions.com

做了這本書

· 誠品、博客來、金石堂藝術類排行榜第一名

· 本書顛覆一般傳統書籍的格式，引導讀者大膽搞亂，放肆塗寫，突破侷限，讓每個人內在的創意真正獲得完全解放。

平面設計這樣做就對了：
100種格線設計的基本法則

· 博客來平面設計類排行榜第一名

· 美國、日本、韓國設計課程指定用書！適用於各種類型設計，並以實際案例說明，除國際知名平面設計大師作品，還包括法國與日本知名設計雜誌、國際知名設計網站。

攝影達人的思考：
100位攝影達人×100張大師級照片×100個激發靈感的秘密

· 博客來攝影類排行榜第一名

· 100位攝影達人現身說法，100張大師級作品完美呈現，13種攝影類型包羅萬象。

點子都是偷來的：10個沒人告訴過你的創意撇步

· 美國藝術類暢銷書

· 誠品、博客來藝術類排行榜第一名

· 本書以鼓勵的訊息、插畫、各種練習與範例，引導讀者發現創造力。

教你一次學會禪繞畫：
12種基本圖樣、125種畫法統統學會

· 博客來藝術類排行榜第一名、誠品藝術類排行榜

· 只要會拿筆，就一定學得會！！

45個畫畫的小練習：
900種圖形一次學會

· 博客來藝術類排行榜第一名

· 學畫畫最好的方式，就是動手開始畫！畫！畫！

做了這本書2：
淘寶與創意改造

· 台灣首位禪繞認證教師蘿拉特別推薦

· 本書結合生活紀錄、手作溫度，以互動方式引導讀者啟發創意。

每按下一次快門都是傑作：
86個精彩瞬間教你掌握LOMO攝影秘訣

· 得獎攝影師Kevin Meredith暢銷歐美數十萬本著作

· 本書收錄100張精彩傑作，挑戰你攝影的實驗精神及創意極限，教你拍出與眾不同的攝影作品。